自己畫的最可愛

飛樂鳥 著

自己畫的最可愛

作　　　者：飛樂鳥
企劃編輯：王建賀
文字編輯：王雅雯
設計裝幀：張寶莉
發　行　人：廖文良

發　行　所：碁峰資訊股份有限公司
地　　　址：台北市南港區三重路 66 號 7 樓之 6
電　　　話：(02)2788-2408
傳　　　真：(02)8192-4433
網　　　站：www.gotop.com.tw
書　　　號：ACU084600
版　　　次：2022 年 09 月初版
　　　　　　2024 年 05 月初版十二刷
建議售價：NT$250

國家圖書館出版品預行編目資料

自己畫的最可愛 / 飛樂鳥作. -- 初版. -- 臺北市：碁峰資訊，
　2022.09
　　面；　公分
　　ISBN 978-626-324-307-1(平裝)
　　1.CST：插畫　2.CST：繪畫技法
947.45　　　　　　　　　　　　　　　111014165

如果我們在日常生活中，提筆就能畫出可愛又好玩的小圖案記錄自己的生活，是不是一件特別快樂的事情呢？無論你是繪畫愛好者還是新手、又或許是學生或職場人，只要你對繪畫感興趣，想要畫出心中所想，那麼你一定要來試試看這本天生就可愛的創意簡筆畫！讓飛樂鳥陪你一邊畫一邊玩，沉浸在這「暖萌甜」的溫馨時刻！

在這本誠意十足的書裡，飛樂鳥把溫馨、甜美、可愛三個特點集合一體。有大量的趣味生活主題保證閱讀不枯燥。有手把手教學的詳細步驟，帶你畫出造型超可愛的圖案。還有創意小技巧的指點，幫助你打開想像世界的大門，兩三筆就能創造出獨特的圖案！

本書不拘泥於常規的圖案分類，而是將重點放在變化和創意之上，讓你在學習時不但能處處發現驚喜，還能收穫滿滿的素材，帶你一路升級成創意簡筆畫達人！除此之外，還有貼心的基礎入門內容、以及超實用的手帳主題可以學以致用，每一章還有精美的小插畫等著你翻閱！

親愛的，你還在等什麼？快跟飛樂鳥一同加入這場「暖萌甜」的創意簡筆畫之旅，一起快樂畫出各種小可愛吧！

飛樂鳥

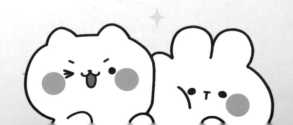

使用說明

從基礎的簡筆畫小技巧開始講解，即使是剛開始學也能快速上手！

跟隨書中的詳細步驟，畫出簡單的「暖萌甜」圖案。

學基礎 >>>>>

>>>>>看步驟

一種圖案變出多種畫法，抓準萌點，你也可以做到！

書中還隱藏了很多創意思路，可以嘗試畫出更多圖案哦！

玩創意 >>>>>

還有更多好玩有趣、能讓你會心一笑的延伸插畫！簡筆畫從這裡開始！

簡筆畫

so easy！

4

目錄 Contents

Chapter 1

歡迎加入暖萌樂園

「暖萌甜」的繪畫之旅即將展開，你可以在基礎的練習中感受「萌」的風格、領略「萌」的祕密。暖身開始！

用它們畫出第一筆 認識不同種類畫筆的優點和特性,讓繪製更順利。

① 針管筆(針筆 / 代針筆)

能繪製出均勻流暢的線條,非常適合勾線,並且便於攜帶、防水性好。

② 細彩色筆

色彩豐富,筆跡粗細均勻,既可以上色也可以勾線,用途多樣。

③ 高光筆

筆墨為白色,具有覆蓋性,可以繪製細節。

④ 馬克筆

色彩鮮艷、色號多,有粗細兩種筆頭可以選擇,適合在較厚的紙張上使用。

⑤ 色鉛筆

質感細膩,附著性好,可以畫出柔和的顏色過渡,適合和其他畫材搭配使用。

⑥ 多色筆

一筆多色方便切換,使用時手感流暢順滑,是塗鴉、繪畫的好幫手。

🍎 簡單又神奇的點和線

不要小看點和線這兩種基礎元素，用好它們，手殘黨也能輕鬆畫出簡單可愛的小圖案！

好玩的點

點的形式可以十分多元。

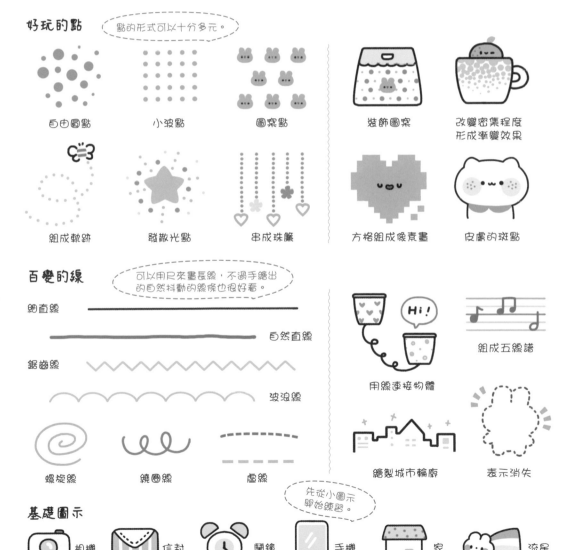

自由圓點　　小波點　　圖案點　　裝飾圖案　　改變密集程度形成漸變效果

組成軌跡　　離散光點　　串成珠簾　　方格組成像素畫　　皮膚的斑點

百變的線

可以用尺來畫長線，不過手繪出的自然抖動的線條也很好看。

細直線

自然直線

鋸齒線

波浪線

螺旋線　　繞圈線　　虛線

用線連接物體

組成五線譜

繪製城市輪廓

表示消失

先從小圖示開始練習。

基礎圖示

相機　　信封　　鬧鐘　　手機　　家　　流星

9

🍎 零基礎也能輕鬆畫出幾何簡筆畫

在幾何圖形上添加幾筆，就能變成好玩的簡筆畫。

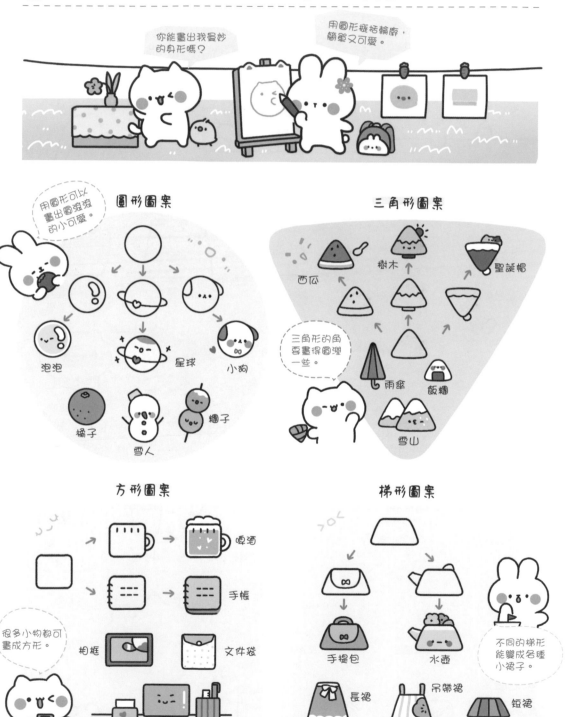

你能畫出我曼妙的身形嗎？

用圖形概括輪廓，簡單又可愛。

圓形圖案

用圓形可以畫出圓滾滾的小可愛。

泡泡

星球

小狗

橘子

雪人

糰子

三角形圖案

西瓜

樹木

聖誕帽

三角形的角要畫得圓弧一些。

雨傘

飯糰

雪山

方形圖案

啤酒

手帳

相框

文件袋

很多小物都可畫成方形。

梯形圖案

手提包

水壺

不同的梯形能變成各種小裙子。

長裙

吊帶裙

短裙

10

讓輪廓變圓潤的魔法

當基礎圖形的邊角由直線變成有弧度的曲線時，圖案就會變得可愛、柔和。

圓滾滾的糰子

糰子的圓形不用太標準。

大小糰子

圓滾滾的餐盤

普通餐盤　　　　垂耳兔餐盤　　　　打招呼餐盤

圓滾滾的鈕扣

普通扣子　　　　娃娃扣子

圓滾滾的扭蛋

綠色扭蛋　　　　北極熊扭蛋　　　　毛球扭蛋

圓滾滾的趣味塗鴉

月球　　　背書包的小雞　　　小貓　　　小豬　　　牛排

11

🍎 百搭小圖案　簡筆畫中有一些常用的小圖案，它們的存在能讓畫面不再單調。

星星的多種畫法

黑線星星

平面星星

鏤空星星

漸變星星

填色星星

立體星星

星星組合

四角星星

星星表情

有這麼多種星星可以選擇！只需稍微改變勾線和塗色的方式，就能畫出更多！

蛋糕上的翻糖

噴出的火山灰

多種形態的星星組成的銀河

更多小圖案

音符

愛心

蝴蝶結

參考星星的多種形態，可以畫出其他好看的百搭圖案，記得用起來哦！

葉片

花朵

🍎 經典的條紋和格子

不知道除了填色還能如何裝飾圖案？來看看超級經典的條紋和格子塗色吧！

簡約清爽的條紋

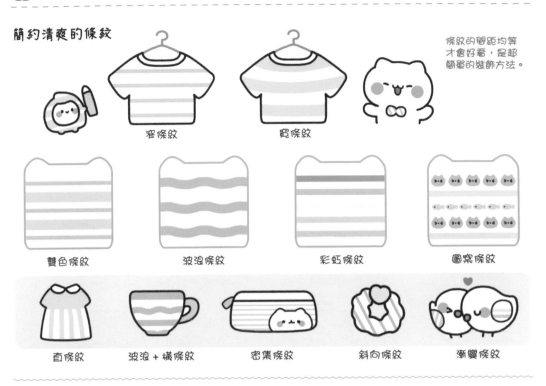

條紋的間距均等才會好看，是超簡單的裝飾方法。

窄條紋　　　　　　寬條紋

雙色條紋　　　波浪條紋　　　彩虹條紋　　　圖案條紋

直條紋　　波浪＋橫條紋　　密集條紋　　斜向條紋　　漸變條紋

復古可愛的格子

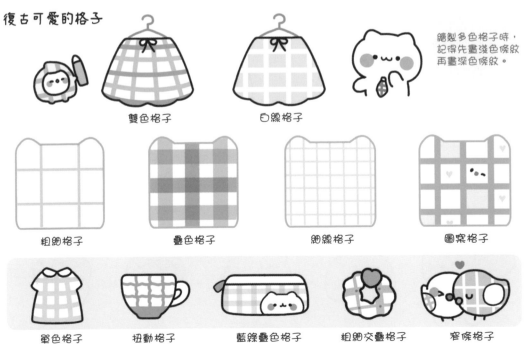

繪製多色格子時，記得先畫淺色條紋再畫深色條紋。

雙色格子　　　　　　白線格子

粗細格子　　　疊色格子　　　細線格子　　　圖案格子

單色格子　　扭動格子　　藍綠疊色格子　　粗細交疊格子　　窄條格子

 1.2 施展「萌」的魔法 大膽改變，揮動畫筆，萌物就這樣誕生了！

萌物變變變 想讓筆下的圖案擁有萌的造型？快來掌握四種超實用的變化方法！

擬人畫法，讓圖案更生動

畫出萌物的基本方法就是「擬人」！透過表情和動作為它們注入生命力吧！

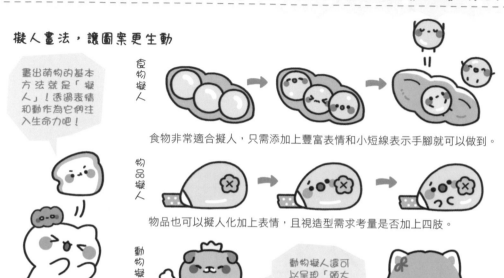

食物擬人

食物非常適合擬人，只需添加上豐富表情和小短線表示手腳就可以做到。

物品擬人

物品也可以擬人化加上表情，且視造型需求考量是否加上四肢。

動物擬人

動物擬人還可以呈現「頭大身體小」的萌比例喔！

讓動物用短胖的 U 形四肢做出各種活潑的動作！還可以給人物加上動物耳朵。

改造輪廓變軟萌

如果想要再提升萌度的話，需要對圖案的輪廓進行改造。可以和小動物結合，也可以用其他方法，總之要大膽嘗試！

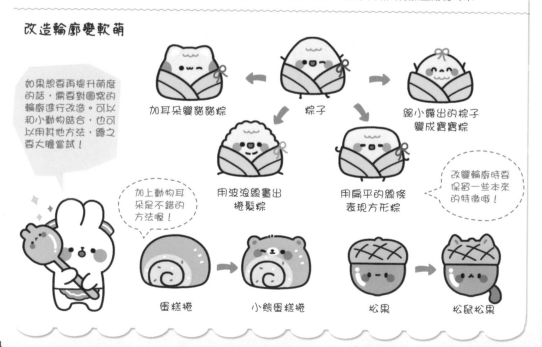

加耳朵變貓貓粽 ← 粽子 → 縮小露出的棕子變成寶寶粽

加上動物耳朵是不錯的方法喔！

用波浪線畫出捲髮粽

用扁平的線條表現方形粽

改變輪廓時要保留一些本來的特徵哦！

蛋糕捲 → 小熊蛋糕捲

松果 → 松鼠松果

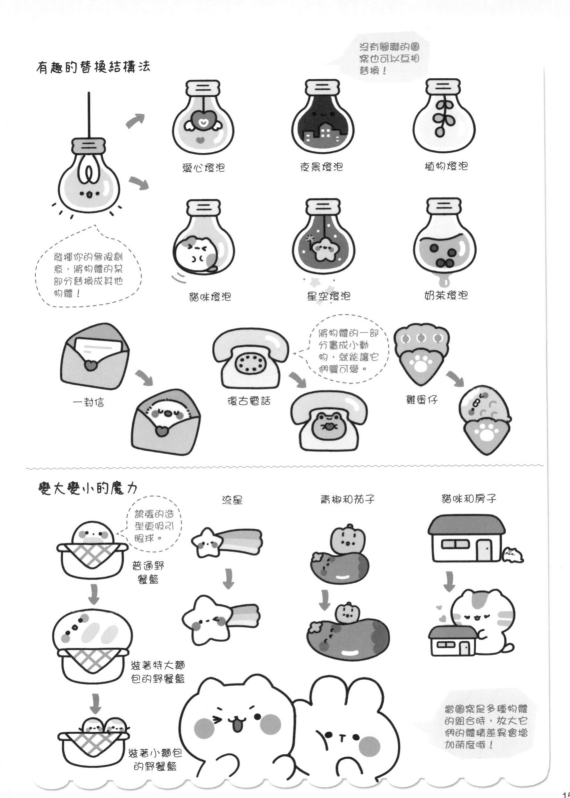

有趣的替換結構法

沒有關聯的圖案也可以互相替換！

愛心燈泡　　夜景燈泡　　植物燈泡

發揮你的無限創意，將物體的某部分替換成其他物體！

貓咪燈泡　　星空燈泡　　奶茶燈泡

將物體的一部分畫成小動物，就能讓它們變可愛。

一封信　　復古電話　　雞蛋仔

變大變小的魔力

誇張的造型更吸引眼球。

流星　　青椒和茄子　　貓咪和房子

普通野餐籃

裝著特大麵包的野餐籃

裝著小麵包的野餐籃

當圖案是多種物體的組合時，放大它們的體積差異會增加萌度哦！

🍎 「萌」的進行式

萌物不僅造型萌，狀態也可以很萌！可以透過突顯情緒、表現動態、選擇角度，讓圖案顯得更萌。

添加情緒符號

在周圍添加小符號能讓萌物的情緒更加明顯。

 心花怒放

 我最閃亮

 享受音樂

 晴天霹靂

 倍受打擊

 傷心消失中

畫出運動狀態

添加各種線條能讓萌物動起來。

 1. 密集波浪線表現抖動。

 2. 用雙排小短線呈現跳躍感。

 加上汽車排氣

 3. 根據運動方向添加速度線。

 4. 在輪廓上加弧線表示旋轉。

用重影表現晃動。

畫出萌物的不同角度

俯視：變成了一朵花？辨識度很低。

側視：不容易展示表情。

正視：特徵最明顯。

仰視：五官靠上。

微俯視：顯得腦袋很大。

隨著視角的改變，萌物的樣貌會發生變化。因此可以選擇最具有表現力的角度，也可以視情況選擇特殊角度。

選擇最佳角度

厚度比較薄的物體以正面角度為主。

一般都採用微俯視的角度。

選擇特殊角度

畫小動物時還可以選擇畫背面，圓鼓鼓的屁股也很可愛。

萌物的狀態改造

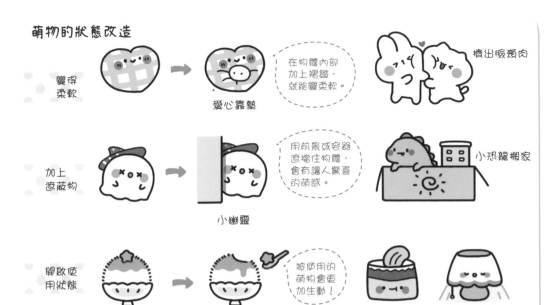

變得
柔軟

愛心靠墊

在物體內部加上褶皺，就能變柔軟。

擠出臉頰肉

加上
遮蔽物

小幽靈

用前景或容器遮擋住物體，會有讓人驚喜的萌感。

小恐龍搬家

開啟使
用狀態

被吃掉的刨冰

被使用的萌物會更加生動！

打開的薯片

亮著的檯燈

畫出萌物的不同狀態，很適合表達有趣的過程。

萌物不同狀
態的故事

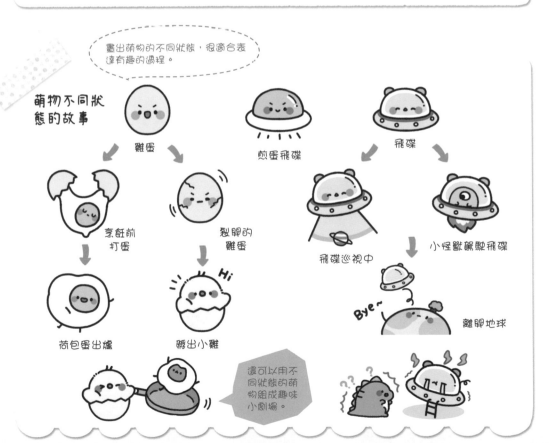

雞蛋

煎蛋飛碟

飛碟

烹飪前
打蛋

裂開的
雞蛋

飛碟巡視中

小怪獸駕駛飛碟

荷包蛋出爐

Hi

孵出小雞

Bye~

離開地球

還可以用不同狀態的萌物組成趣味小劇場。

超實用的花邊和邊框

花邊和邊框是豐富手帳和海報的好幫手,多用線條和圖形做結合吧!

基礎花邊

點狀花邊

將普通的點變成小圖案的點,按照規律循環排列,就是好看的花邊。

線條花邊

線條本身就是花邊,可以改變樣式和數量創造出更多變化。

先用鉛筆畫出花邊的走向,繪製完成後再擦去鉛筆印,就不容易畫歪了。

主題花邊

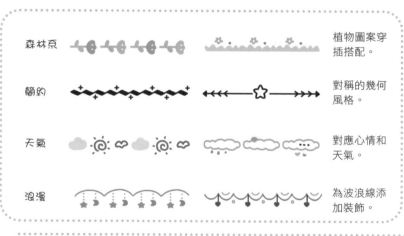

森林系		植物圖案穿插搭配。
簡約		對稱的幾何風格。
天氣		對應心情和天氣。
浪漫		為波浪線添加裝飾。

根據手帳內容選擇合適的主題花邊,會使版面更和諧。

創意花邊

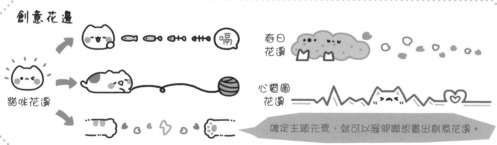

貓咪花邊

春日花邊

心電圖花邊

確定主題元素,就可以展開聯想畫出創意花邊。

基礎邊框

先定出輪廓再添加其他裝飾。

直接用小圖案組成邊框的形狀。

造型邊框

以圖案形象作為邊框，需要注意留出更多內部空間。

只保留外輪廓，內部的裝飾可以自由發揮。

邊框素材

訊息框　　　　盆栽框　　　　便籤框　　　　泳池框

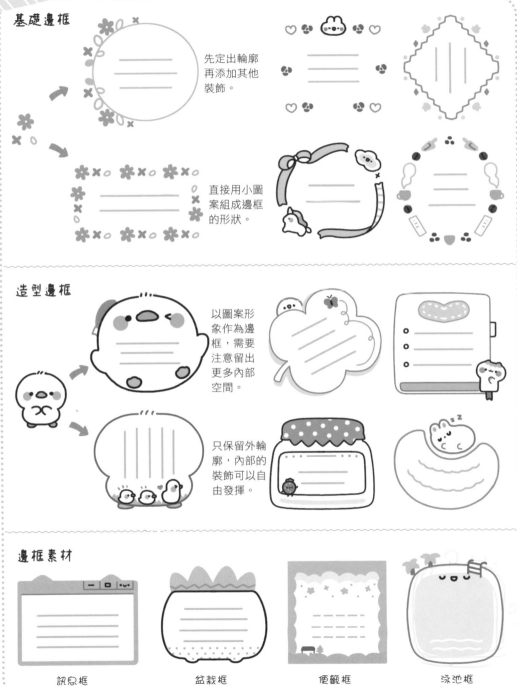

空心字

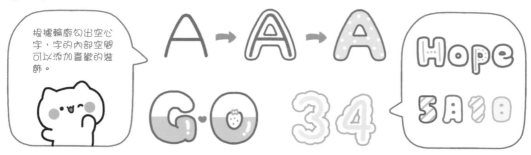

根據輪廓勾出空心字，字的內部空間可以添加喜歡的裝飾。

立體字

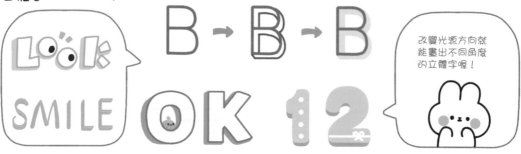

改變光源方向就能畫出不同角度的立體字喔！

粗體字

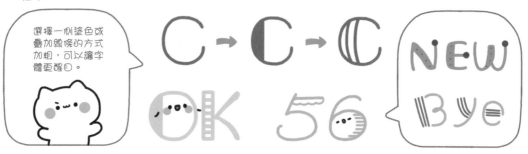

選擇一側塗色或疊加線條的方式加粗，可以讓字體更醒目。

印章字

將空心字的周圍勾線或塗上顏色，字就會出現印章效果。

創意字

發揮想像力，把字的部分結構直接改造成圖案試試看！

花體字素材

可以先用鉛筆寫出字形草稿再進行創作。

25℃

寫賀卡　　記事本

試著將學習成果用在賀卡和重要筆記上面吧！

🍎 箭頭、標籤用起來

在造型上增加萌點，具有提示作用的箭頭和標籤也能擺脫普通化。

胖胖的箭頭

普通箭頭 → 立體箭頭

試試加上厚度或者內部線條，但不能太複雜。

虛線箭頭

提醒箭頭

注意！

中間留下空白的部分寫字。

注意！ → 手指箭頭

注意！ → 熊掌箭頭

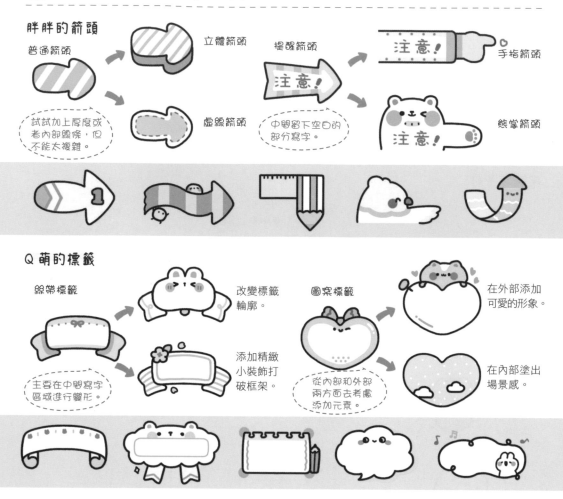

Q萌的標籤

綠帶標籤 → 改變標籤輪廓。

主要在中間寫字區域進行變形。

添加精緻小裝飾打破框架。

圖案標籤

從內部和外部兩方面去考慮添加元素。

在外部添加可愛的形象。

在內部塗出場景感。

箭頭和標籤素材

POINT

THANK YOU

約會日

第1週

新年計劃

Chapter 2

和萌物做朋友

當萌萌的小動物們可愛變身，帶著豐富的表情，做著和我們相同的事情，是不是有一種親近的感覺？不要害羞，來和萌物一起做朋友吧！

 2.1 萌寵大本營 圓滾滾的小動物集體出現，創意萌點悄悄學起來。

今天也要加油呀 稍微改變小鴨的姿態，就可以讓牠變得更可愛。

呆呆地站立雖然萌，但加入抬手歪頭的小動作，更可以提升可愛度。

站立小白鴨

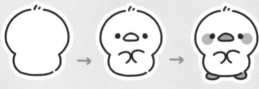

歡樂起舞小白鴨

歪頭鴨

紙杯屁屁鴨

試著幫小鴨戴上不同的頭套吧！

菠蘿鴨

頭巾小鴨

有壓力的鴨

泡澡鴨

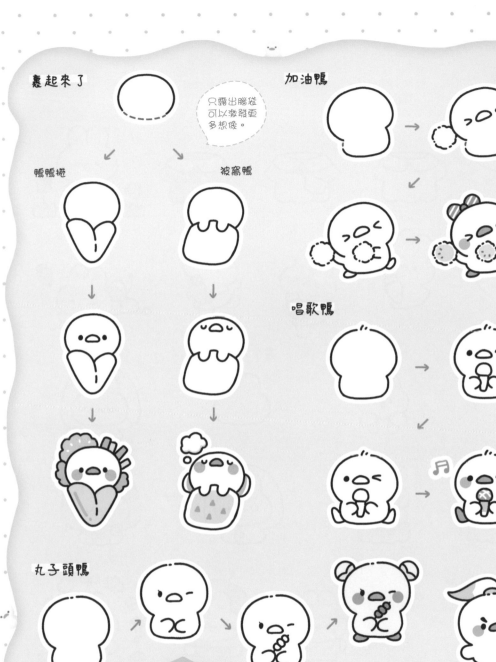

動起來了

只露出臉袋可以激發更多想像。

加油鴨

鴨鴨捲　　　被窩鴨

唱歌鴨

丸子頭鴨

畫出拇指比個讚。

束馬尾的將軍鴨

開心的鴨

按讚鴨

睡著的鴨

穿雨衣的鴨鴨

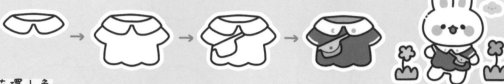 森林小兔 搭配可愛的衣服，可以讓小兔的可愛度暴增！

莓紅色上衣

外出的小兔

花環小兔

跌倒的小兔

盛裝公主裙 　　　　　　溫柔斗篷

小兔換裝

帽子、上衣和其他可愛的元素能讓畫面更豐富。

休閒風服裝

甜蜜蜜蜂服裝

植物蝴蝶結

小兔衣櫃

雛菊上衣

粉嫩水手服

橘子背包

清新小兔

櫻花頭套

 → →

小兔賞花

西瓜服裝

 → → →

彌猴桃服裝

蝴蝶結裝飾

雲端小兔

 →

風中小兔

 →

蝴蝶結頭飾 　　　　蝴蝶結背飾

蝴蝶結禮盒

同樣的裝飾可以放在不同地方。

 →

27

🧁 吃一口就開心的小鳥甜點

沒想到小鳥和甜點結合在一起居然如此搭配，讓人食指大動。

讓小鳥身體的某些部位變成甜品，或將甜點畫成小鳥的形狀。

草莓小鳥

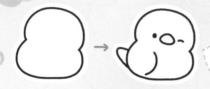

小鳥頭部和身體大小相等。

鳥爪簡化成小愛心或短橫線。

巧克力小鳥

用短線或波浪線表現翅膀。

小鳥爆米花

小鳥冰淇淋

畫上格紋，餅乾杯就完成了。

小鳥冰沙

霜淇淋冰淇淋

小鳥大變身

小鳥

孔雀

蠶豆

蠶豆小鳥

馬卡龍小鳥

果凍小鳥

可以直接在小鳥身上添加蛋糕元素。

布丁小鳥

草莓蛋糕

香芒瑞士捲

驚喜甜甜圈

小鳥造型的甜甜圈

買甜甜圈送小鳥

擠花袋 → 擠出一隻小鳥 → 翹翹 → 戴上奶油圍巾

29

心動貓

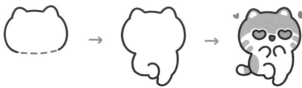

同樣的外輪廓，改變表情就可以表達不一樣的情緒。

驚嚇貓

害羞貓

紙盒貓

超級害羞

魚缸裡的貓

打盹貓

臥著的貓咪可以將爪子藏起來。

上網衝浪貓

不能衝浪了

撒嬌貓

招手貓

 → → → →

招財貓

貪吃貓

 → → →

玩耍貓

 ← → →

玩毛線球

用長一些的弧線畫出擺動的身體。

降落傘

吃撐啦

 →

 →

不屑貓

 →

 →

滑板貓

 → → →

想要畫出更多好玩的貓咪造型，就把牠們和各種小物結合起來吧！

提燈貓

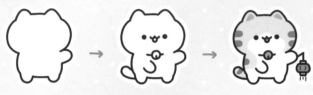

將手畫在身體裡面會更容易表現可愛感。

吃甜筒啦

糰子貓

圓滾滾貓咪的側面是較長的糰子。

趴趴貓糰子

在光滑或柔軟的物體上加上貓耳朵，就可以將兩者完美結合。

貓咪留聲機

雲朵小貓

貓咪陽傘

貓咪游泳圈

水果貓咪冰塊

 狗狗的萌呆瞬間 憨憨的表情和動作也可以增加萌感。

歪頭疑問

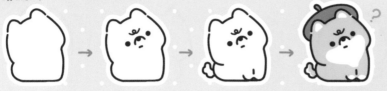

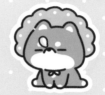

鼻涕泡泡

曬太陽

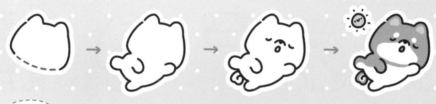

狗狗小心思

吐舌頭可以讓表情俏皮起來。

搗蛋快樂

美味好夢

謹慎又好奇

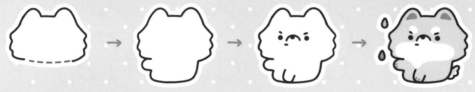

鯊魚好可怕

添加波浪線表現害怕。

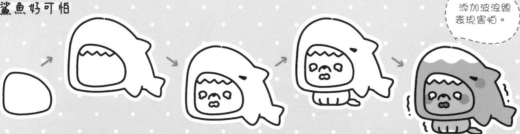

 狗狗總動員　狗狗的外形各具特色，抓住牠們毛髮光滑、蓬鬆或捲曲的特點吧。

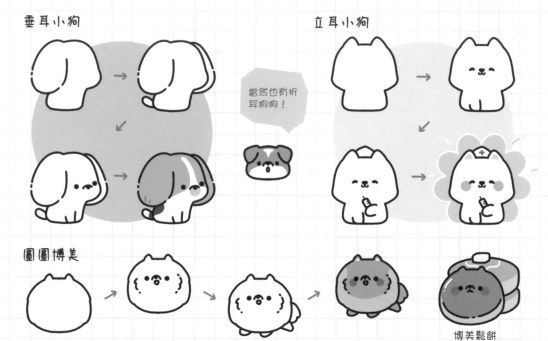

垂耳小狗

立耳小狗

當然也有折耳狗狗！

圓圓博美

博美鬆餅

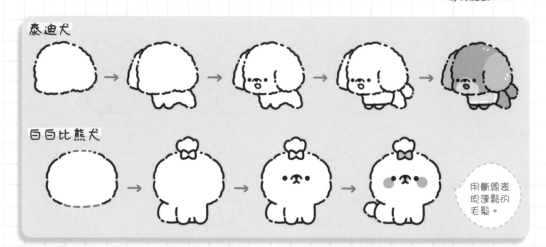

泰迪犬

白白比熊犬

用斷線表現蓬鬆的毛髮。

猜猜我像誰

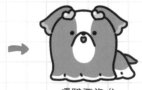

美麗連衣裙　　　優雅西施犬　　　快樂小拖把　　　英國古牧犬

34

短腿小柯基

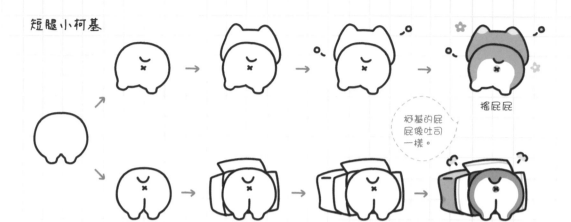

柯基的屁屁像吐司一樣。

搖屁屁

鑽箱子

粉紅茶杯犬　　　　　史賓格犬

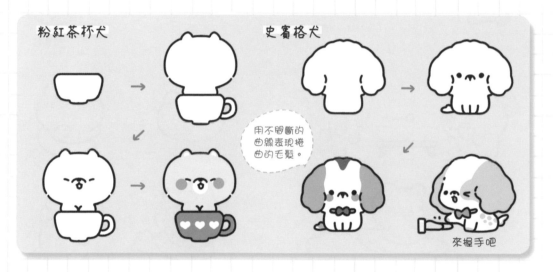

用不間斷的曲線表現捲曲的毛髮。

來握手吧

迷你小臘腸

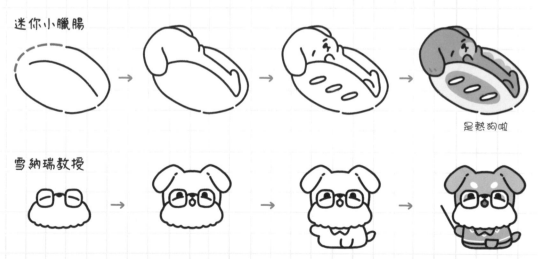

是熱狗啦

雪納瑞教授

🧁 小熊愛健身

強壯的小熊是一名運動好手，與運動器材的組合也可以萌萌的！

小熊很適合與圓形物體結合，圓鬍子下方的直線＋嘴巴是辨識指標，一定要畫出來。

跑步小熊

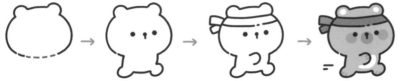

小熊計時器

運動的小熊

打太極

兩腳著地表現動作的穩定。

單腳著地動作輕柔。

芭蕾舞

游泳健將

來打桌球吧

輕艇競速

美人熊仰式

熱血籃球賽

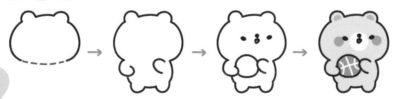

卡在籃框上

小熊變變變

小熊口哨　　　　小熊橄欖球　　　　小熊保齡球

🧁 用爪子來傳遞　　用可愛的爪子來遞東西，比只畫一個單純的物體更萌。

捧著、抬著和舉著都是利用爪子進行的動作，快來畫一畫吧。

舉起來

疊起來

雜技高手

來傳遞吧

糖果

信封

來一杯

發射愛心

吃了嗎

喝杯涼的

遞氣球

愛你喲

吃西瓜

遞福袋

嫁給我吧

傳遞愛

什麼都能遞

恭喜發財

畢業啦

To Do List

祝賀你

請客

隨便花　bank card

生日快樂

 2.2 萌物王國 在萌萌的動物王國裡加入人類的動作和行為,可以增加親近感。

貓與狗的驚喜派對 派對快開始了,趕快幫貓咪和狗狗添加派對道具吧!

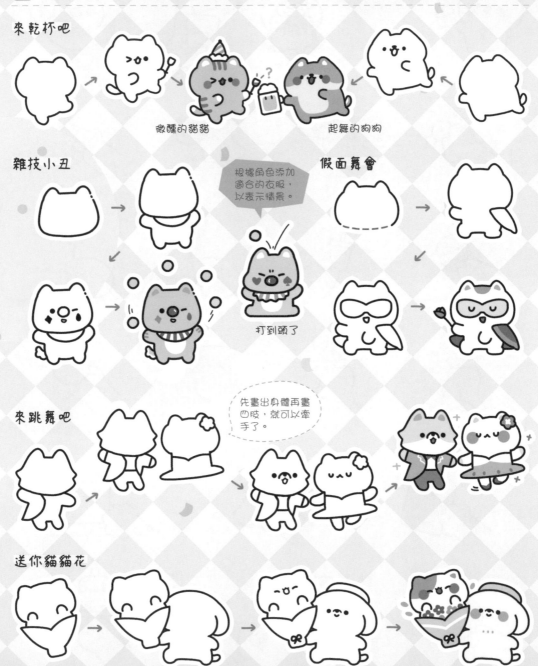

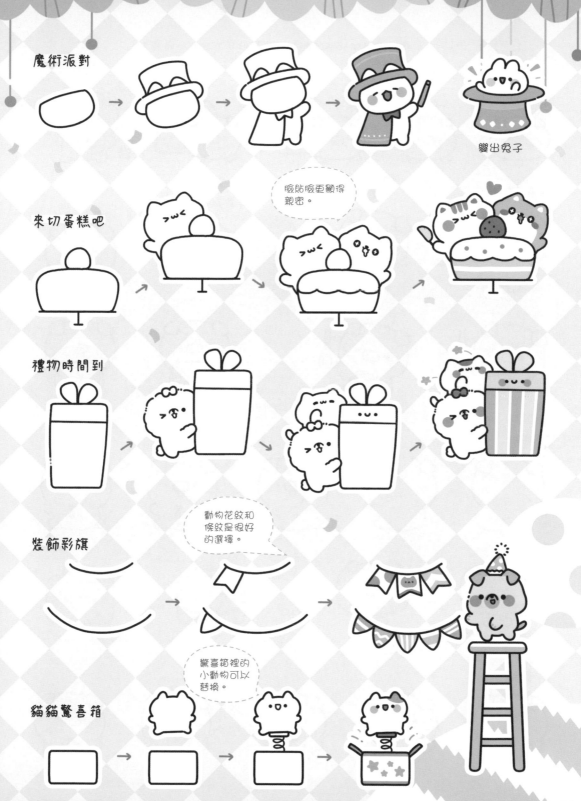

魔術派對

變出兔子

臉貼臉更顯得親密。

來切蛋糕吧

禮物時間到

動物花紋和條紋是很好的選擇。

裝飾彩旗

驚喜箱裡的小動物可以替換。

貓貓驚喜箱

壓力山大

發薪日

通勤打盹

又要加班

眯著的眼睛能表現愛睏的狀態。

黑眼圈能表現疲憊。

下班囉

變成豬豬

電腦　　　　　　豬豬電腦　　　鼻子是豬豬的靈魂。　　　公事包　　　　豬豬公事包

開會中

好累啊

用體積差異表現反差萌，這時只用露出部分身體。

寫一寫

擦一擦

來塗鴉吧

認真看書

睡著啦

快快點擊

速速發送

在書包裡

小憩一下

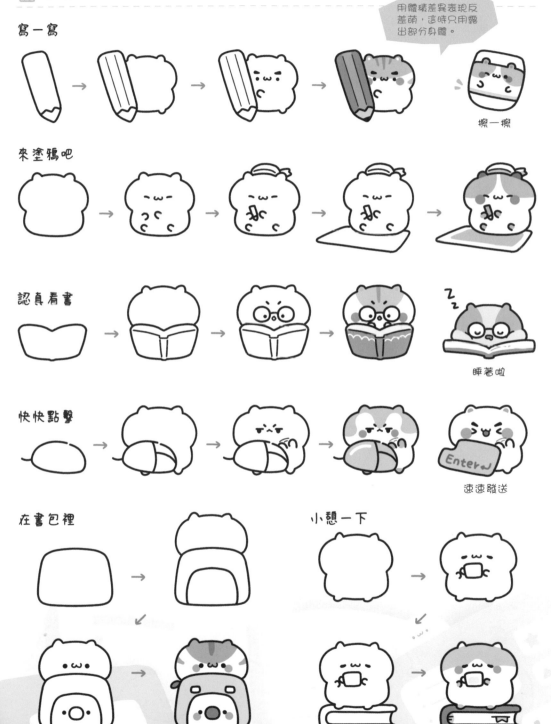

和不同的物品結合，創造出奇異的海洋生物吧。

在對海洋生物變形時，別忘記表現出牠們的造型特徵。

好多魟魚

蘑菇魟魚　　　魟魚雨傘　　　牛角麵包魟魚

奇異魷魚

魷魚爆竹　　　小雞魷魚　　　魷魚髮飾

海洋深處

水母三明治

河豚泡泡機

吐泡泡時會嘟嘴。

用小貓對比魚的巨大。

茄子海豚

還可以和蔬菜結合呢。

鯨魚島　　　鮟鱇魚潛水艇

🧁 極地不再冷

極地的小動物們都在做什麼呢？

畫上雪花就更有故事感了。

小企鵝揮拍

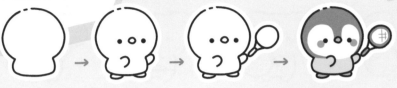

捕捉雪花

海豹疊羅漢

堆起來的物體上面小下面大，更有平衡感。

海象歌唱家

 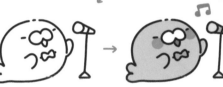

北極熊日常

 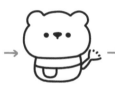

偽裝雪人　　　　雪人熊

出門逛街　　　　來踢球吧

用尾巴擋住身體可以表現動物縮起來的姿態。

晚安雪狐

 → → →

暖萌社團招生

社團活動好豐富，給小動物們加上社團道具，參加豐富的社團活動吧！

有遮擋關係時，先畫前面的物體就不容易出錯啦。

圓形的社團道具

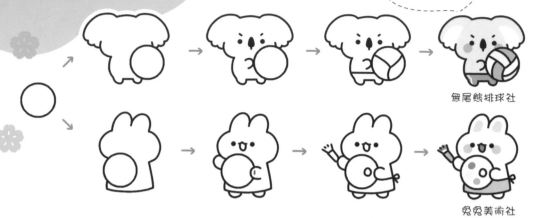

無尾熊排球社

兔兔美術社

小恐龍插花社

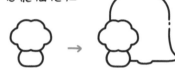

替道具加上表情更加趣味哦。

松鼠話劇社

獨角獸啦啦隊

拋起彩球

貓貓天文社

小蛇竹笛社

狐狸籃球社

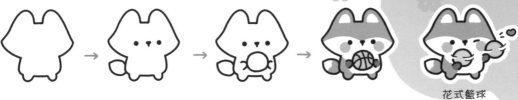

花式籃球

綿羊田徑隊

鳥類社團

除了用曲線畫出蓬鬆小動物的輪廓，還可以用 ∪ 形畫出四肢。

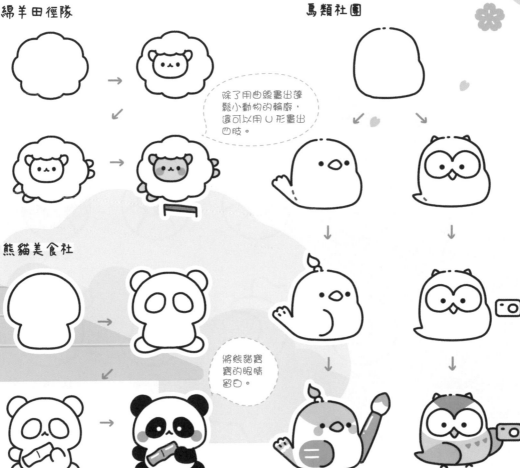

將熊貓寶寶的眼睛留白。

熊貓美食社

書法社

攝影社

蠑螈手工社

浣熊舞蹈社

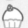 **動物森林樂隊** 音樂是世界的共同語言，動物們準備好要大顯身手了！

青蛙主唱

沙鈴

彈奏分部

月牙方向不
同就可以變
身成不同的
樂器。

牛角麵包電子琴

乳酪豎琴

森林指揮家

榛實吉他

水獺打擊樂

加上直線就變成弦樂器。

獺獺琴

森林裡的小物件都可以當樂器。

貝殼風鈴

吹喇叭

 → → →

蘑菇小鼓

兔子小號

被塞住時的臉蛋鼓起來才可愛。

鼴鼠手風琴

 →

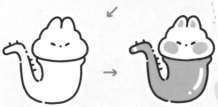

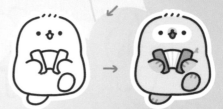

倉鼠打鼓

 → → → →

常用小符號

裝飾小符號可以輔助情緒的表達。

短線

驚訝符號

靈魂出竅

頹廢風表情

傷心

無所謂

大哭

我很好

嚇到

驚訝

生病

說不出話

堅強

全身都頹廢

倒地

傻眼

安詳

難過

抱歉

強顏歡笑

上班

累了

不想工作

不同的小動物也可以很萌喔。

憂愁的狗

貧窮的松鼠

嘆氣恐龍

元氣滿滿的表情

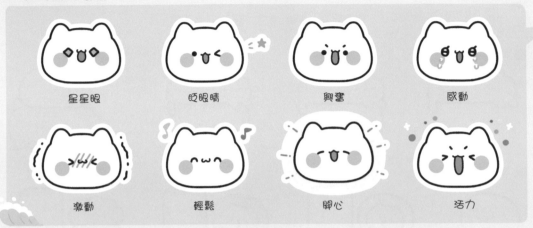

星星眼　　　眨眼睛　　　興奮　　　感動

激動　　　輕鬆　　　開心　　　活力

活潑可愛

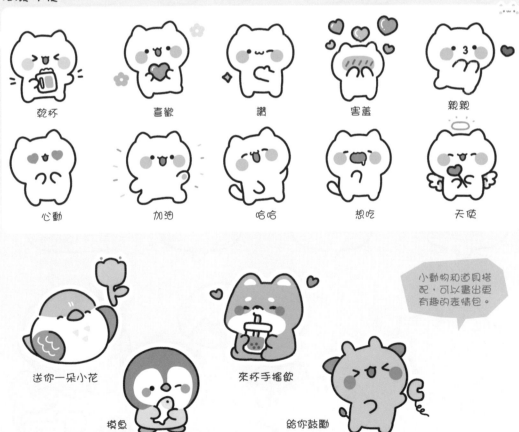

乾杯　　　喜歡　　　讚　　　害羞　　　親親

心動　　　加油　　　哈哈　　　想吃　　　天使

送你一朵小花

摸魚

來杯手搖飲

給你鼓勵

小動物和道具搭配，可以畫出更有趣的表情包。

 2.3 用溫暖治癒你 把萌物融入生活，用更多的變形創意溫暖你的心。

 歡迎加入聊天 萌物與對話框的結合，讓聊天更溫馨。

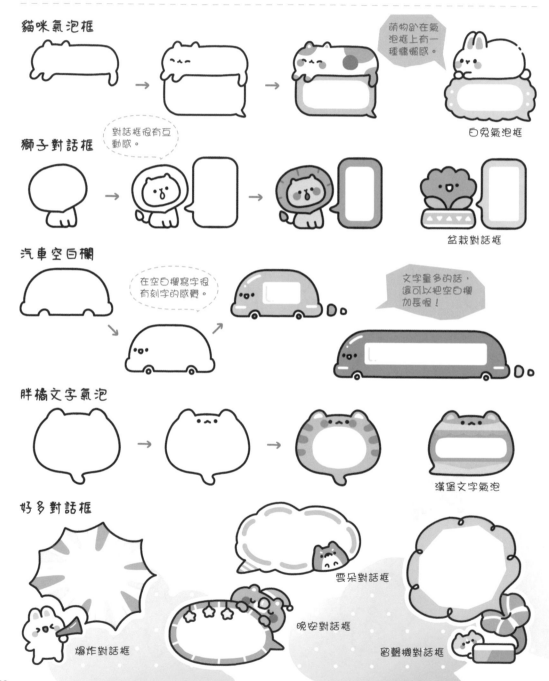

貓咪氣泡框

萌物趴在氣泡框上有一種懶懶感。

白兔氣泡框

獅子對話框

對話框很有互動感。

盆栽對話框

汽車空白欄

在空白欄寫字很有刻字的感覺。

文字量多的話，還可以把空白欄加長喔！

胖橘文字氣泡

漢堡文字氣泡

好多對話框

雲朵對話框

晚安對話框

爆炸對話框

留聲機對話框

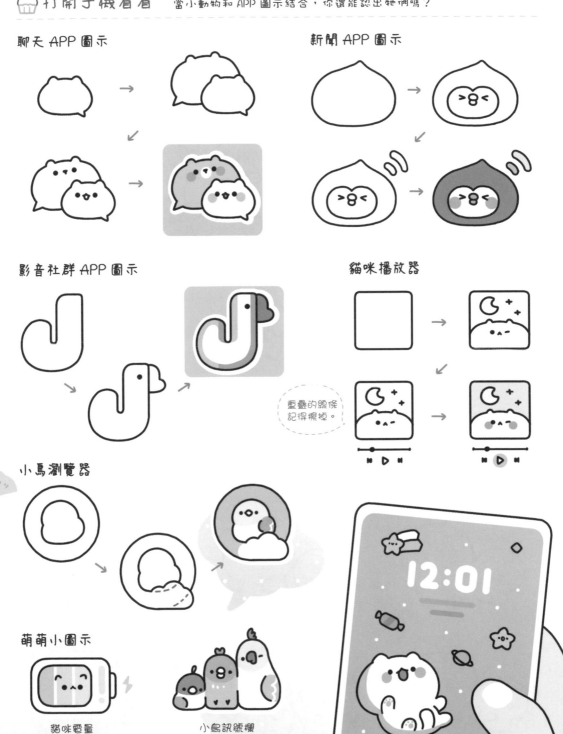

打開手機看看 當小動物和 APP 圖示結合，你還能認出牠們嗎？

聊天 APP 圖示

新聞 APP 圖示

影音社群 APP 圖示

貓咪播放器

重疊的線條
記得擦掉。

小鳥瀏覽器

萌萌小圖示

貓咪電量

小鳥訊號欄

12:01

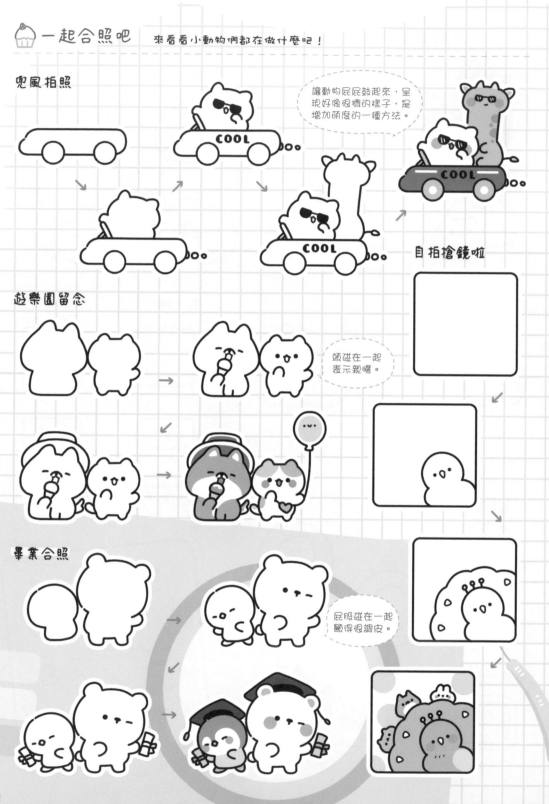

一起合照吧 　來看看小動物們都在做什麼吧！

兜風拍照

讓動物屁屁鼓起來，呈現好像很翹的樣子，是增加萌度的一種方法。

COOL

COOL

COOL

自拍搶鏡啦

遊樂園留念

頭碰在一起表示親暱。

畢業合照

屁股碰在一起顯得很調皮。

宅在家裡真舒服

沒有比自己的小窩更舒服的地方了。

螺旋麵包窩

將食物變身成小窩。

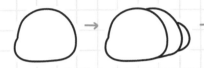

毛絨貓貓頭窩

骨頭小狗窩

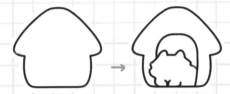

桃子靠墊

方方的小窩

布丁窩

把圖案裡的元素替換成動物,就會得到一個有趣的小窩。

蛋糕窩

咖哩蛋包飯　　　　蛋蛋被窩　　　　向陽花朵　　　　花朵坐墊

獻上獨家節日祝福

小動物和簡單的花體字搭配起來，就形成了最特別的節日祝福。

添加衣服和道具也是表達情景的好方法。

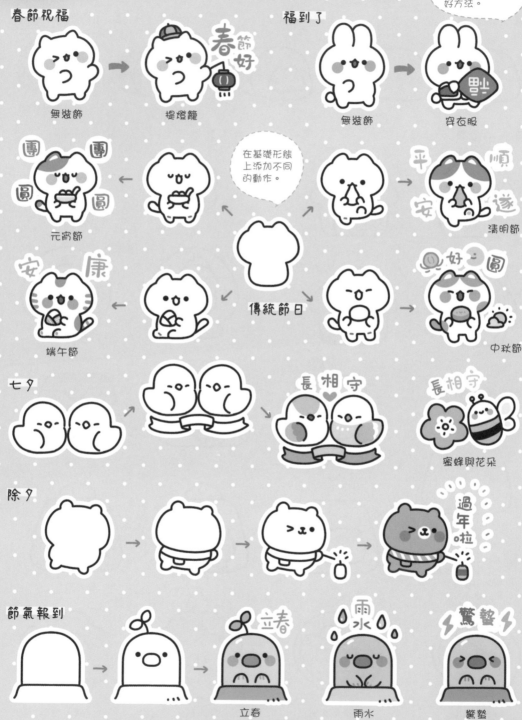

春節祝福

無裝飾　→　提燈籠　春節好

福到了

無裝飾　→　穿衣服

在基礎形態上添加不同的動作。

團團圓圓　←　元宵節

平安順遂　清明節

安康　←　端午節

傳統節日

好圓　中秋節

七夕　→　長相守　長相守　蜜蜂與花朵

除夕

節氣報到　→　立春　雨水　驚蟄

立春　　雨水　　驚蟄

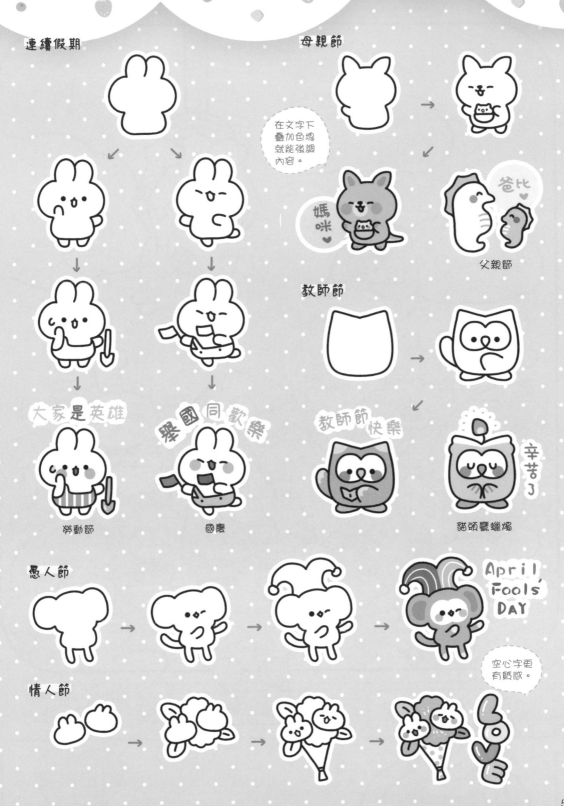

連續假期

母親節

在文字下疊加色塊就能強調內容。

媽咪 ♥

爸比 ♥

父親節

教師節

大家是英雄

舉國同歡樂

教師節 快樂

辛苦了

勞動節

國慶

貓頭鷹蠟燭

愚人節

April Fools' DAY

空心字更有質感。

情人節

55

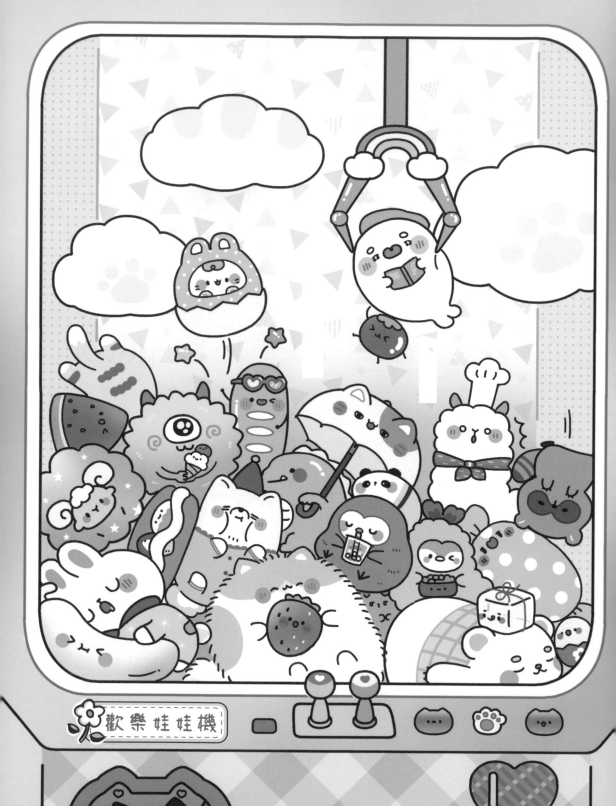

歡樂娃娃機

Chapter 3

小日子由甜蜜組成

我們的小日子雖然平凡，但也有無數美食可以品嘗、有溫馨的房間可以休息、也有可愛小物的陪伴。一起用畫筆記錄下這些甜蜜吧！

 吃貨來打卡 美食總能讓人幸福感爆棚,一起來畫出桌上這些造型精緻的食物吧。

一盤炒飯

主食和配菜是由食物和餐盤容器兩部分組成,可以分別改變它們的形象,畫出萌萌的美食。

貓貓炒飯

米飯的輪廓要用密集的波浪線畫出起伏。

美味蛋包飯

 → → →

三鮮砂鍋

 → → →

吃火鍋

用俯視角度就能輕鬆畫出火鍋了。

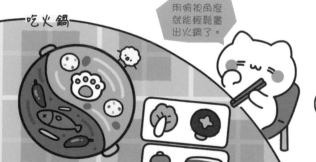

餐具

叉子

湯匙

筷子

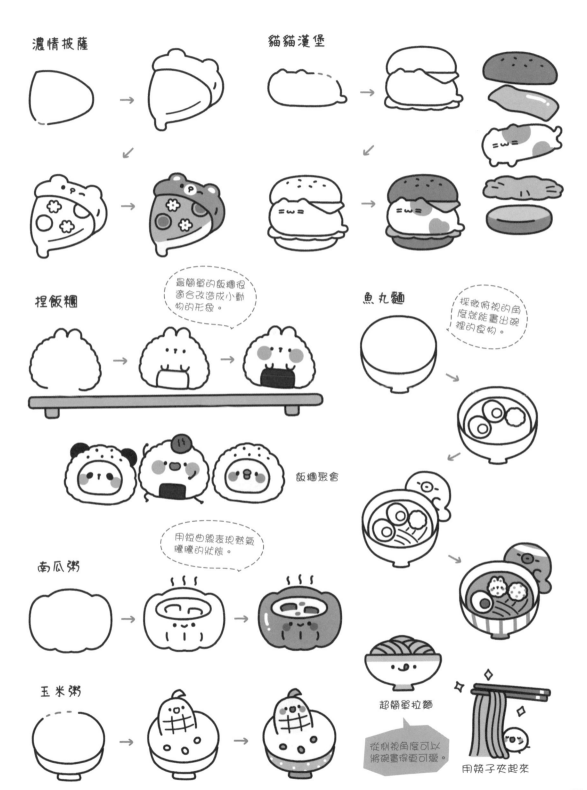

濃情披薩

貓貓漢堡

捏飯糰

最簡單的飯糰很適合改造成小動物的形象。

飯糰聚會

南瓜粥

用短曲線表現熱氣騰騰的狀態。

玉米粥

魚丸麵

採微俯視的角度就能畫出碗裡的食物。

超簡單拉麵

從側視角度可以將碗畫得更可愛。

用筷子夾起來

給我一杯可愛飲品

杯子不只能裝水和飲料，還能裝可愛的萌物喔！

將物體裝在透明杯子裡有四種方式，畫的時候試著改變物體的大小，還會有特殊的效果。

透明杯子

放在內部

剛好塞滿

畫出暖顏上的肉更可愛。

卡在杯口

放在杯緣

貓星啤酒

啤酒浴

雲朵果汁

一杯貓

小鳥奶茶

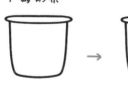

驚喜蘇打水

吸管可以加上有顏色的紋路，而被飲料覆蓋的部份也可以加上飲料的顏色，其他留白。

陶瓷杯

一杯海豹

用不透明杯子
裝物體，讓物
體露在外面裝
飾杯子。

一杯企鵝

晚安杯

一杯兔子　　　狗狗茶　　　小鳥杯　　　怪獸杯　　　仙人掌奶茶

倉鼠冰淇淋

星球冰淇淋

碰碰杯

倒扣杯

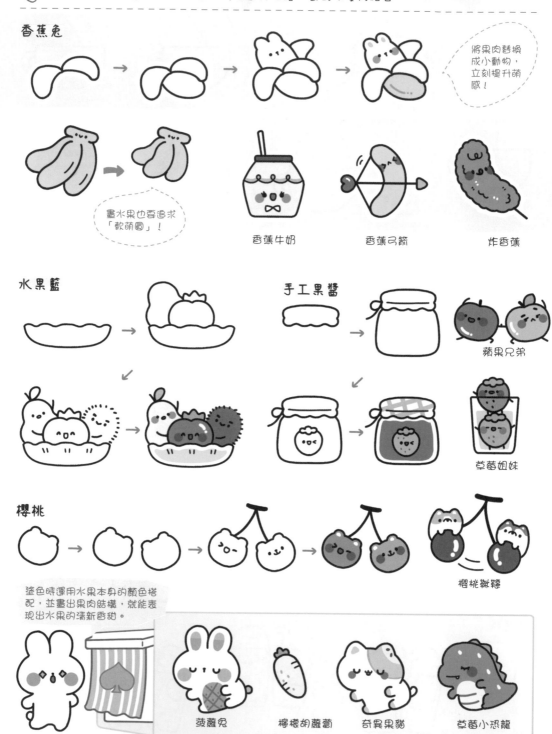

香蕉兔

將果肉替換成小動物，立刻提升萌感！

畫水果也要追求「軟萌圓」！

香蕉牛奶　香蕉弓箭　炸香蕉

水果籃

手工果醬

蘋果兄弟

草莓姐妹

櫻桃

櫻桃鞦韆

塗色時運用水果本身的顏色搭配，並畫出果肉結構，就能表現出水果的清新香甜。

菠蘿兔　檸檬胡蘿蔔　奇異果貓　草莓小恐龍

甜牛奶

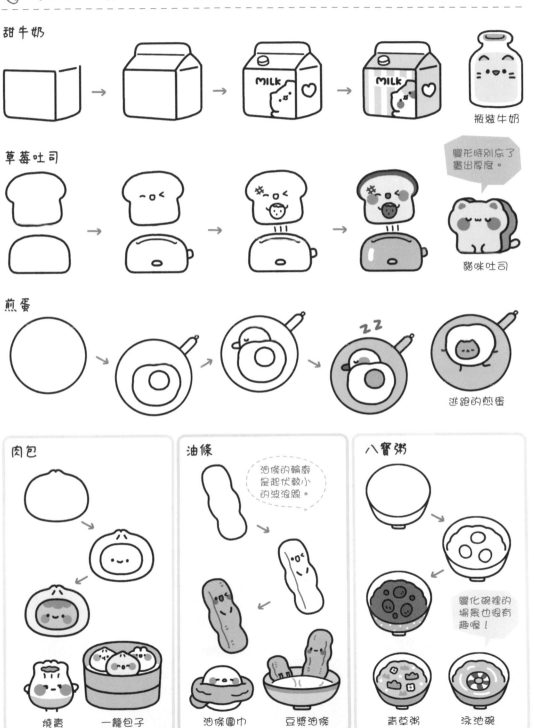

瓶裝牛奶

草莓吐司

變形時別忘了畫出厚度。

貓咪吐司

煎蛋

逃跑的煎蛋

肉包

燒賣　　一籠包子

油條

油條的輪廓是起伏較小的波浪線。

油條圍巾　　豆漿油條

八寶粥

變化碗裡的場景也很有趣喔！

青草粥　　泳池碗

紙杯蛋糕

將甜點改造成小動物的造型，可以收穫雙倍甜蜜。

兔兔菠蘿包

麵包隔熱手套

甜蜜爆漿

凸出的部分要畫出反光，表示光澤。

貓咪爆漿

熊仔甜點杯

草莓棒棒糖

小熊派

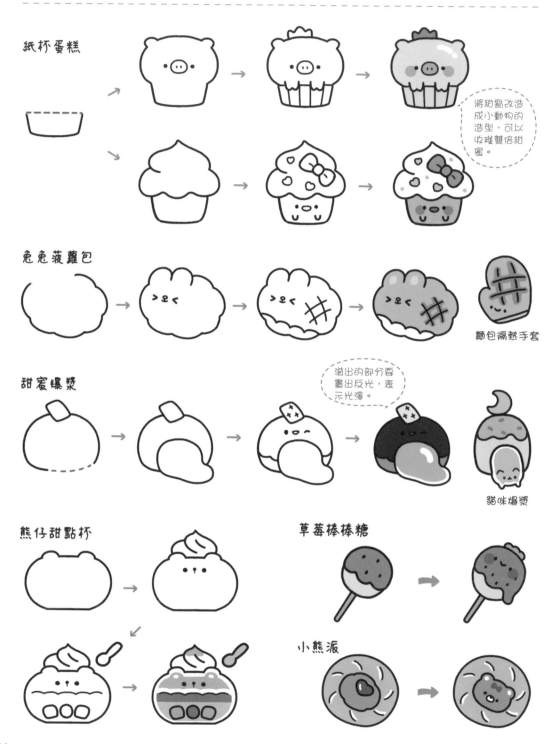

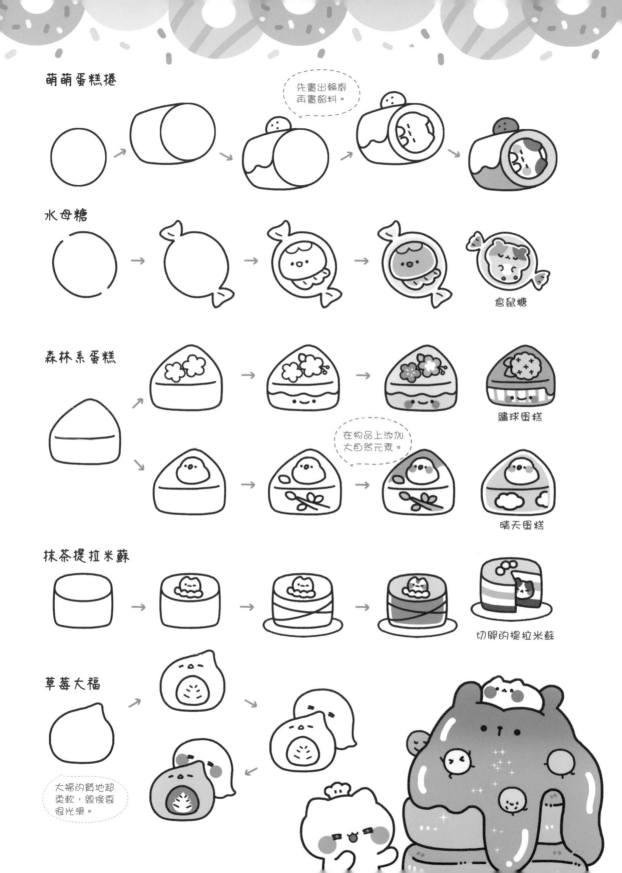

萌萌蛋糕捲

先畫出輪廓再畫餡料。

水母糖

倉鼠糖

森林系蛋糕

在物品上添加大自然元素。

繡球蛋糕

晴天蛋糕

抹茶提拉米蘇

切開的提拉米蘇

草莓大福

大福的質地超柔軟，線條要很光滑。

 3.2 萌日常 有喜愛的物件陪伴在身旁就會很溫暖，快來看一看讓它們變得不同的祕密吧。

 創意小物集 將尋常的小物稍作改變，就會得到意想不到的可愛效果。

添加動物耳朵看看吧。

眼罩

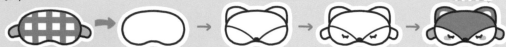

鏡子

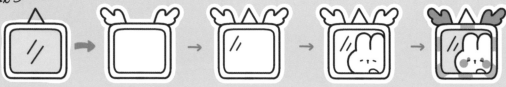

星星沙漏

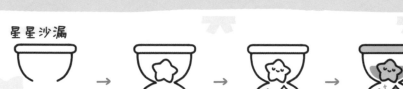

桃子沙漏

貓咪貝殼燈

用放射狀線條表示光芒。

小花燈

小兔捕夢網

貓咪捕夢網

改造小物的外輪廓，或者直接用動物替代內部元素，都是繪製創意小物的好方法。

貓咪花瓶　　貓咪留言夾　　貓咪相框

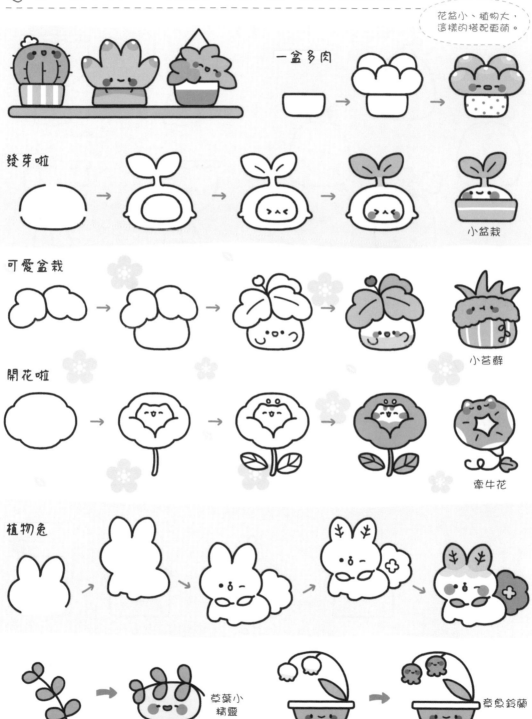

養一盆多肉吧 多肉就像一個個小精靈，豐富了我們的生活。

花盆小、植物大，這樣的搭配重萌。

一盆多肉

發芽啦

小盆栽

可愛盆栽

小苔蘚

開花啦

牽牛花

植物兔

草葉小精靈

章魚鈴蘭

為小可愛賦予生命 將生活小物擬人化，馬上就變得可愛、栩栩如生！

沐浴乳

窗簾

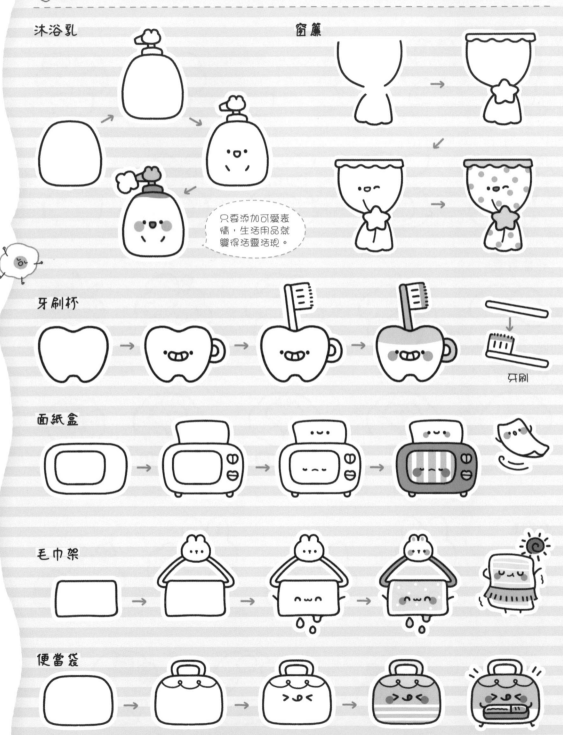

只要添加可愛表情，生活用品就變得活靈活現。

牙刷杯

牙刷

面紙盒

毛巾架

便當袋

蘑菇垃圾桶

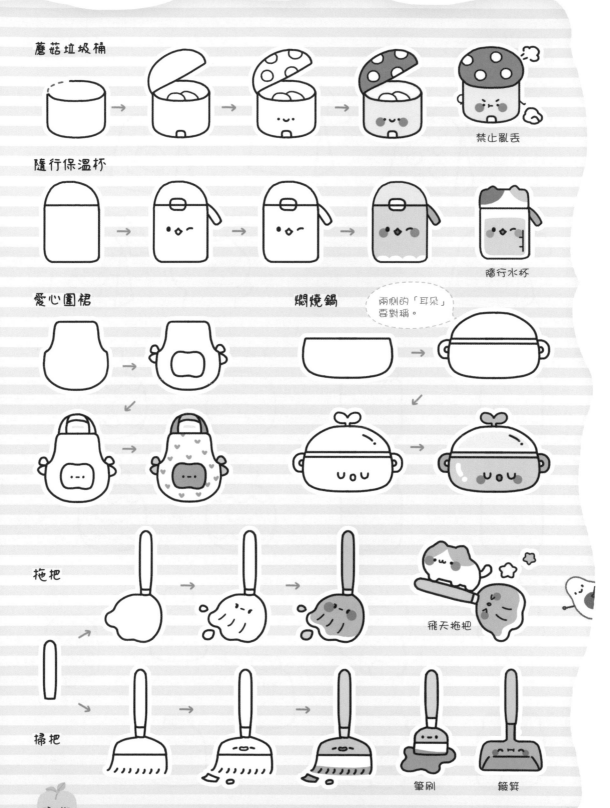

禁止亂丟

隨行保溫杯

隨行水杯

愛心圍裙

燜燒鍋

兩側的「耳朵」要對稱。

拖把

飛天拖把

掃把

筆刷　　　　畚箕

變得晶瑩剔透了　將物體畫出透明的質感，最能激發少女心了！

透明茶包

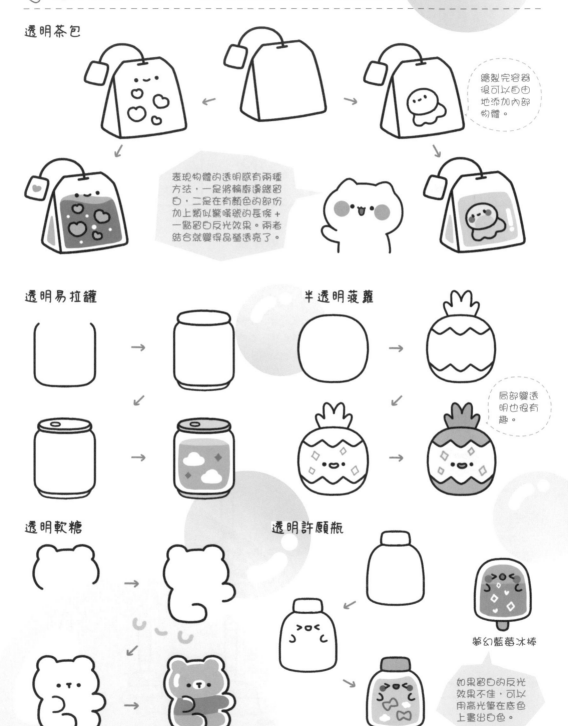

繪製完容器後可以自由地添加內部物體。

表現物體的透明感有兩種方法，一是將輪廓邊緣留白，二是在有顏色的部份加上類似驚嘆號的長條＋一點留白反光效果。兩者結合就變得晶瑩透亮了。

透明易拉罐

半透明菠蘿

局部變透明也很有趣。

透明軟糖

透明許願瓶

夢幻藍莓冰棒

如果留白的反光效果不佳，可以用高光筆在底色上畫出白色。

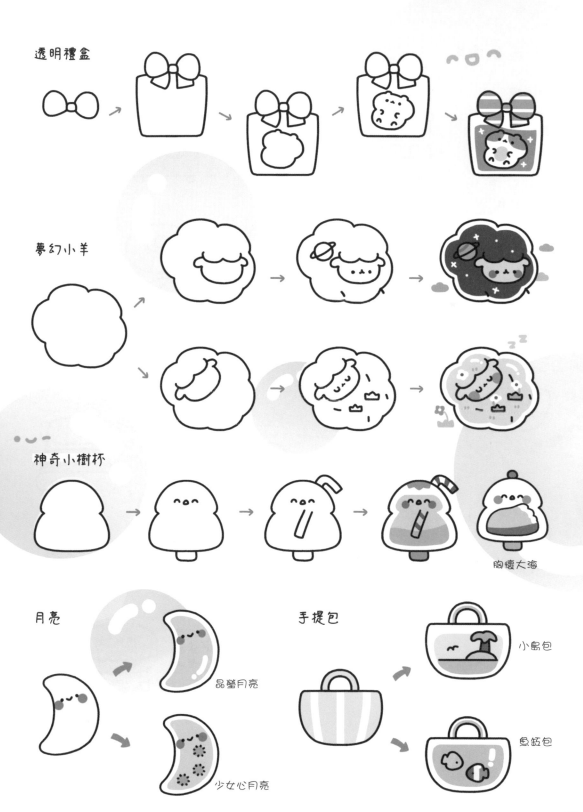

透明禮盒

夢幻小羊

神奇小樹杯

胸懷大海

月亮

晶瑩月亮

少女心月亮

手提包

小島包

魚缸包

 布置糖果小屋 在傢俱基本外形的基礎上添加糖果主題，也是變軟萌的好辦法。

糖果不僅可以組成房屋，還可以組合出傢俱。

奶油櫃

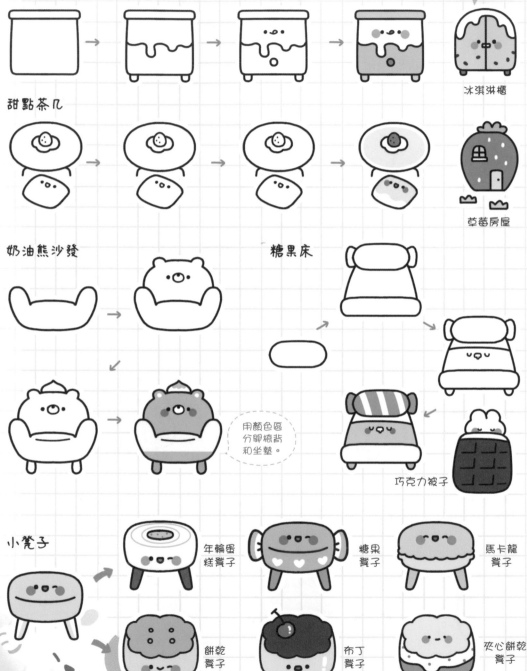

冰淇淋櫃

甜點茶几

草莓房屋

奶油熊沙發

用顏色區分腳靠背和坐墊。

糖果床

巧克力被子

小凳子

年輪蛋糕凳子

糖果凳子

馬卡龍凳子

餅乾凳子

布丁凳子

夾心餅乾凳子

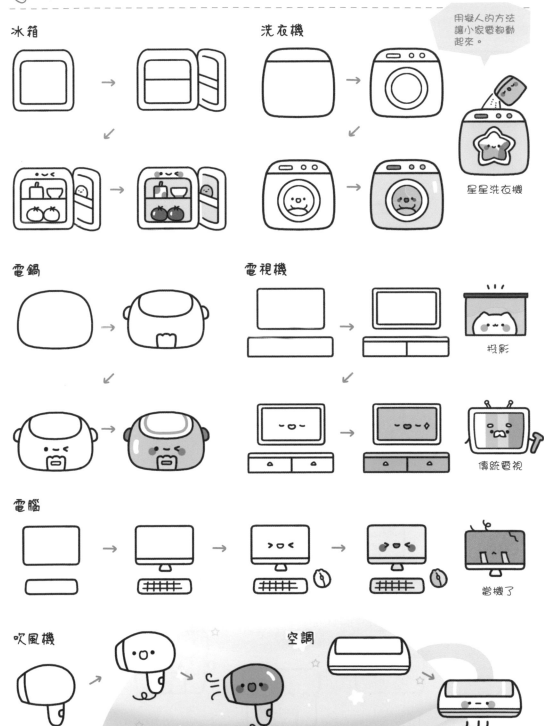

我的小家電

幫電器們加上可愛的表情吧，連冰冷的質感也變得有溫度了。

用擬人的方法讓小家電都動起來。

冰箱

洗衣機

星星洗衣機

電鍋

電視機

投影

傳統電視

電腦

當機了

吹風機

空調

🥕 週末逛超市

去超市當然要買零食！琳瑯滿目的零食包裝超吸引人，每種都想放進購物籃！

畫零食的重點是好看的包裝圖案。畫出零食的口味或者點綴萌物吧！

番茄薯片

原味薯片

 ← ← → →

薄荷汽水

桃子汽水

 ← ← → →

吸吸果凍

 →

 →

小推車

被推車遮擋的部分可以省略不畫。

塗上淺底色就不會單調了。

超市

將房屋兩側的線條畫得有弧度，是變萌的方法。

歡迎光臨

 → →

去咖啡館看書

咖啡館裡除了咖啡、咖啡豆外，還有可愛的店員喔。你還能想到什麼呢？

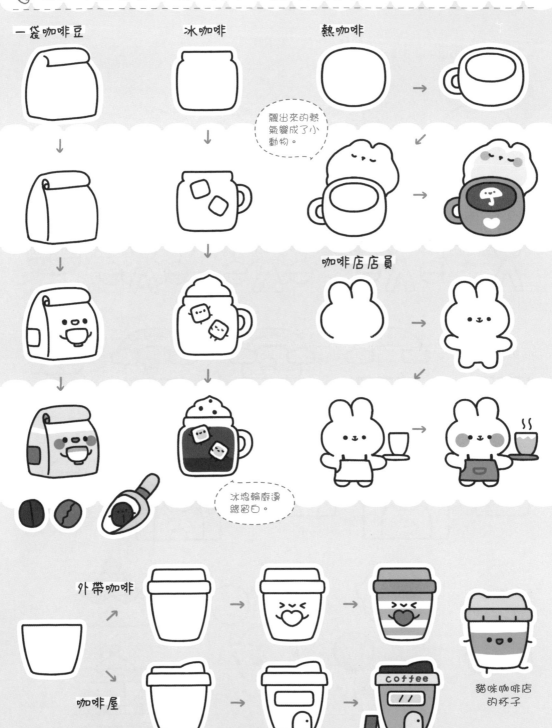

一袋咖啡豆　　　冰咖啡　　　熱咖啡

飄出來的熱氣變成了小動物。

咖啡店店員

冰塊輪廓還是留白。

外帶咖啡

咖啡屋

coffee

貓咪咖啡店的杯子

彩虹樂園　打開你的顏料盒，讓遊樂園裡的一切都染成浪漫的彩虹色。

彩虹色的重點是漸變的效果，至少選擇三種鄰近色上色吧。

彩虹

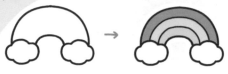

彩虹棉花糖　　彩虹甜筒

浪漫摩天輪

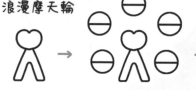 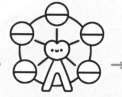

摩天輪的會

冰淇淋車

限定冰淇淋車

夢幻城堡

兩側畫出類似鉛筆的形狀。

送你氣球

將複雜的木馬造型替換成其他簡單的圖案。

神秘帳篷

旋轉甜筒

🍑 蜜桃味生活

蜜桃味就是粉粉的、甜甜的、少女心的代名詞啊！

蜜桃味小物

同色系的粉嫩圖案排列在一起十分好看！試著調整顏色的深淺，就能畫出豐富的效果哦。

分你一點甜

粉粉小驚喜

雲朵君

心情雲　興奮雲

用自然鬆散的線條填滿內部。

發怒雲　　　陰沉雲

橙味雲　　　晚霞糖果雲　　　雙胞胎多雲

早起雲　　　　　　　享受音樂雲

戀愛雲　　　　　　　受傷雲

眼淚成雨

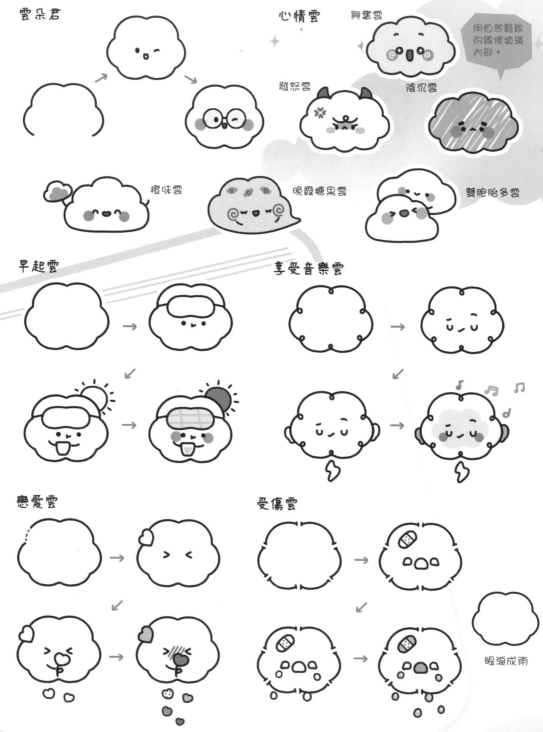

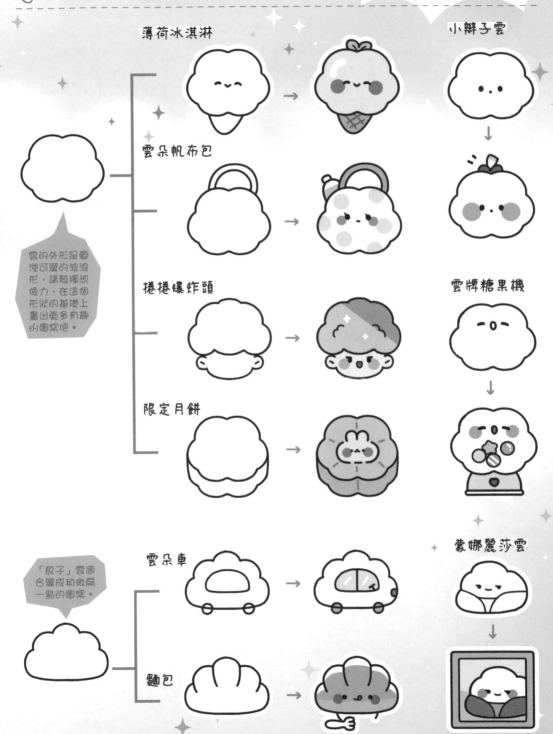

雲能變成什麼 天空中的雲形狀多變，我們筆下的雲也可以有精彩的變身。

薄荷冰淇淋

小辮子雲

雲朵帆布包

雲的外形是圓
潤可愛的波浪
形，請發揮想
像力，在這個
形狀的基礎上
畫出更多有趣
的圖案吧。

捲捲爆炸頭

雲牌糖果機

限定月餅

「餃子」雲適
合變成稍微扁
一點的圖案。

雲朵車

蒙娜麗莎雲

麵包

四季更迭

想要記錄四季變化，就從自然、食物、服飾、活動等方面來畫吧。

季節的代表性植物很適合當成點綴。

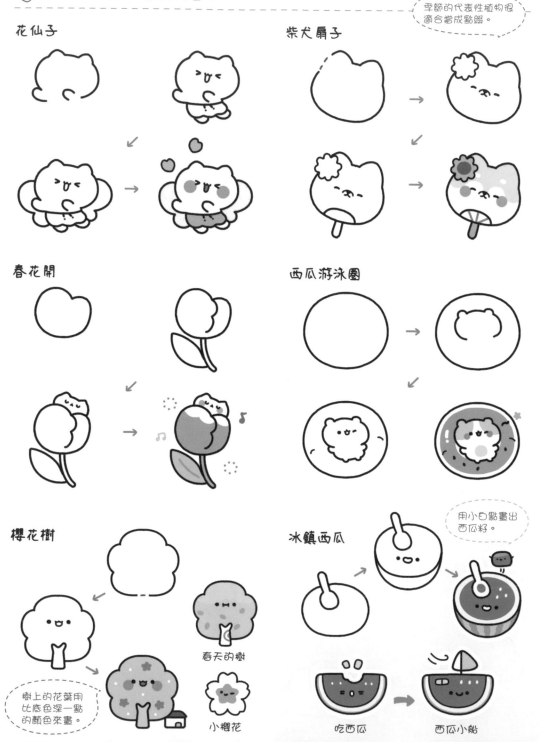

花仙子

柴犬扇子

春花開

西瓜游泳圈

櫻花樹

春天的樹

小櫻花

樹上的花葉用比底色深一點的顏色來畫。

冰鎮西瓜

用小白點畫出西瓜籽。

吃西瓜

西瓜小船

小怪獸傘

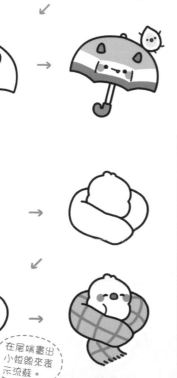

泡溫泉

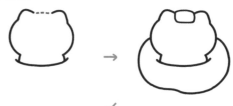

溫暖圍巾

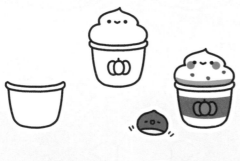

在尾端畫出小短線來表示流蘇。

兔子雪人

線條硬一些會有冰凍的感覺。

屋簷被雪覆蓋，直接留白。

雪中小樹

高領毛衣

毛衣長了

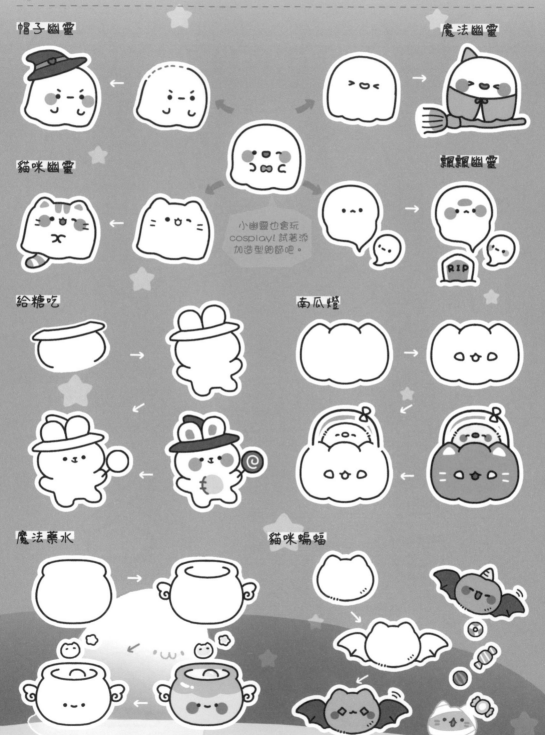

帽子幽靈

魔法幽靈

貓咪幽靈

飄飄幽靈

小幽靈也會玩cosplay! 試著添加造型細節吧。

給糖吃

南瓜燈

魔法藥水

貓咪蝙蝠

不一樣的聖誕節　運用聖誕的代表元素就能有滿滿的氛圍感。

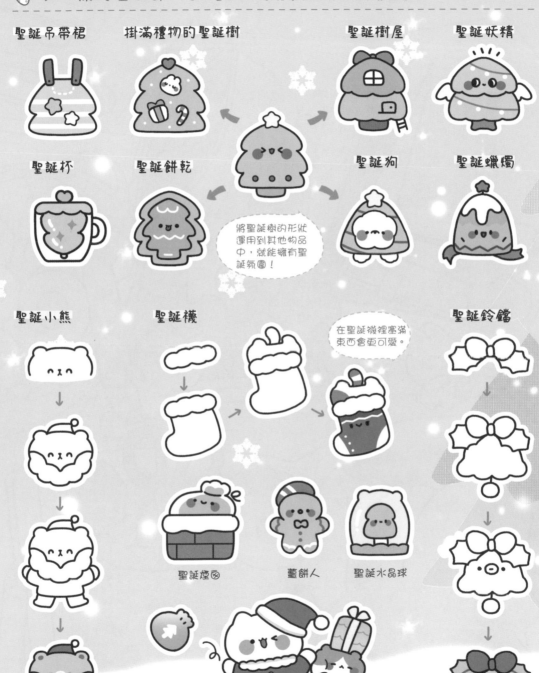

聖誕吊帶裙

掛滿禮物的聖誕樹

聖誕樹屋

聖誕妖精

聖誕杯

聖誕餅乾

將聖誕樹的形狀運用到其他物品中，就能擁有聖誕氛圍！

聖誕狗

聖誕蠟燭

聖誕小熊

聖誕襪

在聖誕襪裡塞滿東西會更可愛。

聖誕鈴鐺

聖誕煙囪

薑餅人

聖誕水晶球

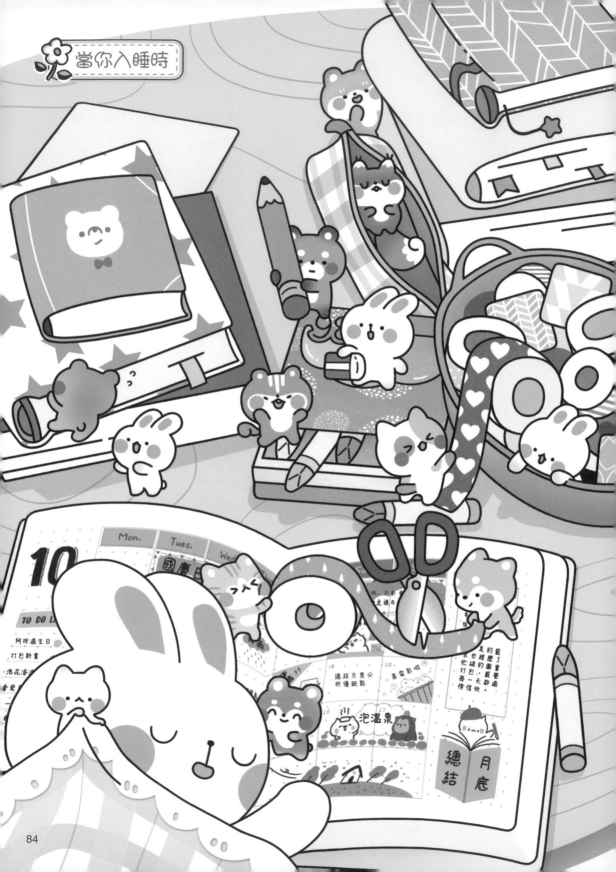

Chapter 4

可愛角落有什麼

在日常生活的角落，原來有這麼多可愛的事物等我們發現。拿起畫筆，尋找屬於你的無限想像和百變創意吧！

反差萌的小野獸

加上萌萌表情和動作，可以讓大型動物也變可愛唷。

給長相凶猛的動物加上呆萌委屈的表情。

生氣鱷魚

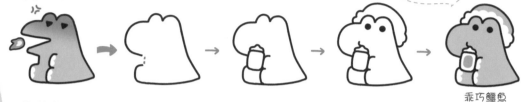

乖巧鱷魚

生氣老虎

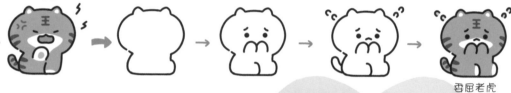

委屈老虎

熊熊可愛生活

加上不同耳朵和身子，就可以變成不同的動物。

圓腦袋小野獸

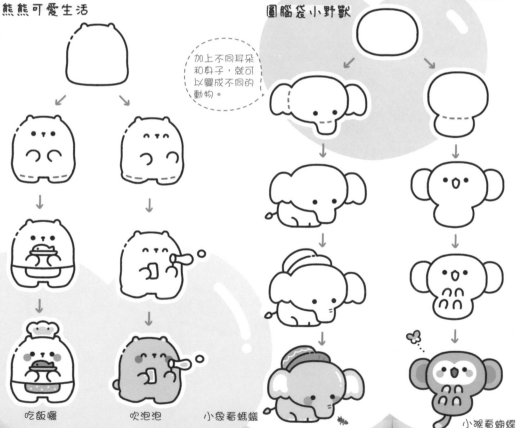

吃飯囉　　吹泡泡　　小象看螞蟻　　小猴看蝴蝶

86

樹懶打盹

樹懶睡覺

乳牛搖搖車

綿羊歪頭

小恐龍走春

魚類的尾巴
很適合當作
花瓶口。

鯊魚水耕植物

野豬衝撞

撞到樹了　　　　　掉下果子

變色龍吐舌

吐舌捉蟲　　　　　吐舌裝萌

小怪獸來囉

畫出稀奇古怪的小怪獸一點都不難，快來跟著畫起來。

幾何圖形搭配各種眼睛，就是創造小怪獸的祕訣。

圓頭小怪獸

方形小怪獸

三角小怪獸

花邊小怪獸

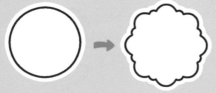

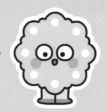

眼睛嘴巴大亂鬥

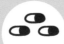
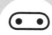
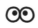

眼睛嘴巴隨意搭配。

大眼怪

牙牙怪

杉樹怪

球球怪

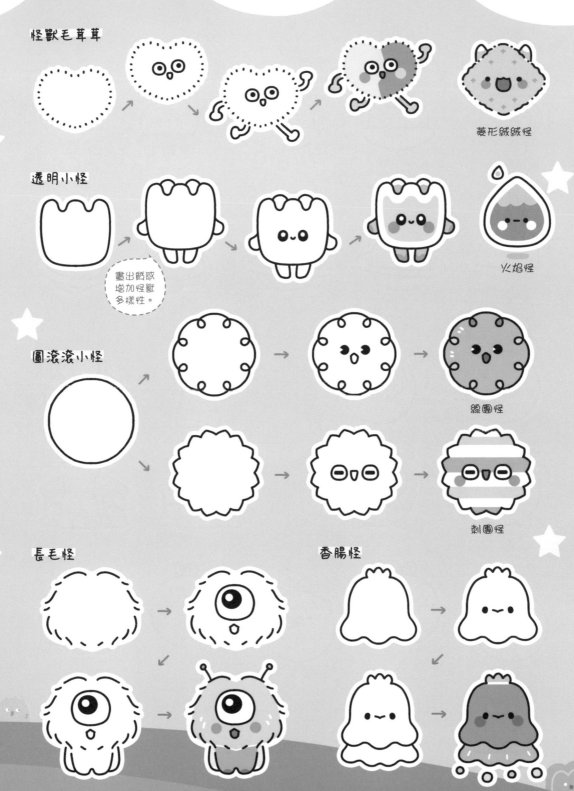

怪獸毛茸茸

菱形絨絨怪

透明小怪

畫出質感
增加怪獸
多樣性。

火焰怪

圓滾滾小怪

線圈怪

刺團怪

長毛怪

香腸怪

✿ 歡迎光臨怪奇宇宙　把地球生物和太空元素結合，就形成了多姿多彩的宇宙世界！

貓咪飛船

 → →

兔兔飛船　　燈泡飛船

菠蘿行星

 → →

甜筒行星　　乳酪行星

宇宙單人套房

星星公寓

 →

地球上有的建築，宇宙中也可以有。

 →

 →

 →

火星橙汁

 → → →

流星三明治

銀河垂釣

 → →

釣到黑洞啦

水瓶座飲料屋

 →

透過名字和外形的相似點，給宇宙中的物體賦予不同的創意。

宇宙居民

 →

隕石快遞

 →

 →

星球廚師　　　　　接力健將

星雲旋轉鞦韆

 → → 　

星雲摩天輪

蟲洞電梯

 → → →

蟲洞出租車

91

4.2 去看看世界

超越常識將元素混搭，真的可以創造神奇的世界！

神奇的交通工具

將可愛的小物和交通工具結合，就能變成新型代步工具。

貓貓巴士

貓貓帆船

小魚直升機

小魚熱氣球

飛毯狗

麵包車

甜椒車

動物可以變成交通
互具，食物和生活
小物也可以。

銀杏滑翔傘

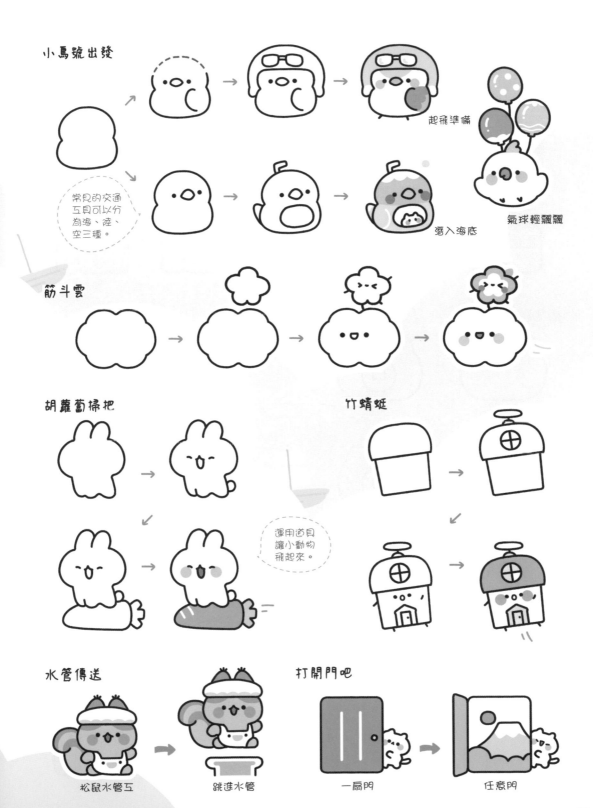

小鳥號出發

起飛準備

氣球輕飄飄

潛入海底

常見的交通工具可以分為海、陸、空三種。

筋斗雲

胡蘿蔔掃把

竹蜻蜓

運用道具讓小動物飛起來。

水管傳送

松鼠水管工

跳進水管

打開門吧

一扇門

任意門

🐙 帶上我的旅行箱

加上表情和動物元素，行李也變得萌萌的。

可愛表情可以讓物品瞬間生動起來。

方形必備品

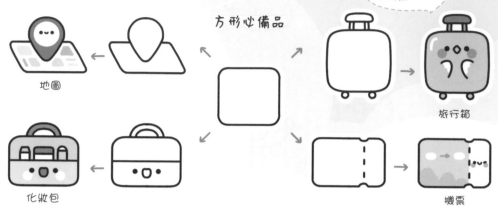

地圖

旅行箱

化妝包

機票

微笑相機

保養乳液

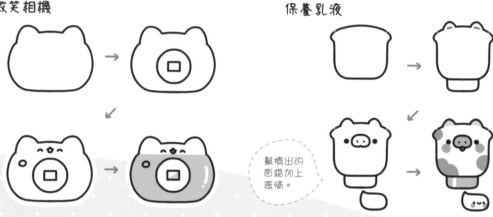

鬆擠出的面霜加上表情。

旅行帶什麼

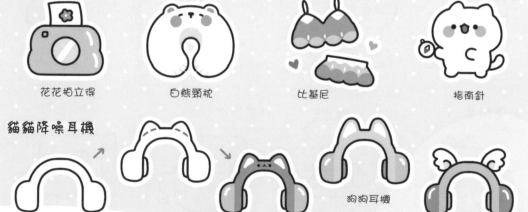

花花拍立得

白熊頸枕

比基尼

指南針

貓貓降噪耳機

狗狗耳機

翅膀耳機

這裡的風景真美呀 用小動物和可愛的元素妝點各國的文化吧！

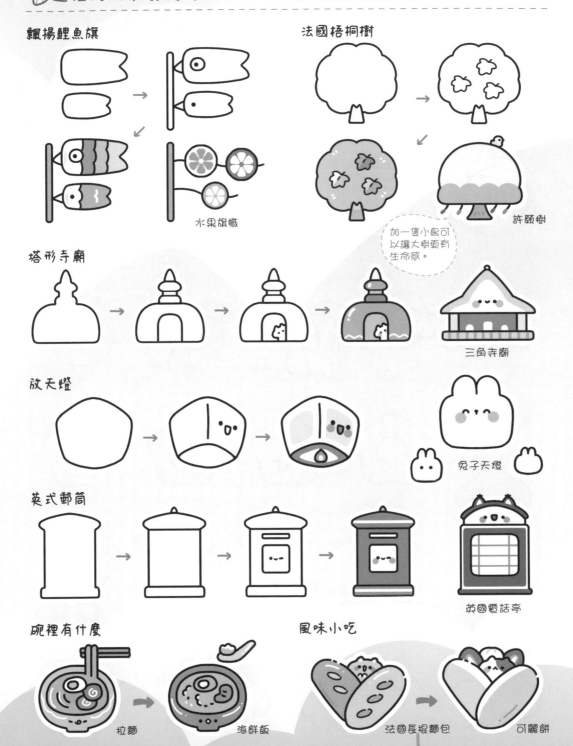

飄揚鯉魚旗

水果旗幟

法國梧桐樹

許願樹

加一隻小鳥可以讓大樹更有生命感。

塔形寺廟

三角寺廟

放天燈

兔子天燈

英式郵筒

英國電話亭

碗裡有什麼

拉麵

海鮮飯

風味小吃

法國長棍麵包

可麗餅

🐙 假期奇遇

一望無際的海洋使人放鬆心情，煩惱全都拋到九霄雲外去了！

用形狀相似的小物代替原物品，一起來玩變形創意吧！

海鷗機長降落

章魚甜筒

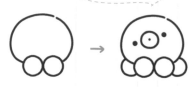
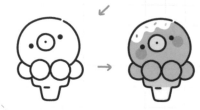

貓咪椰子畫一個就夠了。

貓咪椰子樹

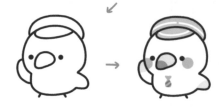

火山椰子汁

沙灘上的海星

海星帽子　　海星散步

海星大廚　　海星芒果飯

叢林躲貓貓

神奇海螺

以「寄居蟹」為本體來進行創意延伸。

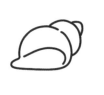

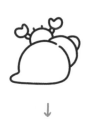 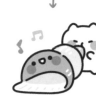

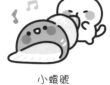

海螺旅店　　　　　小螺號

大嘴鳥救生員

給小動物賦予職業吧。

沙堆燈塔

遮陽的海豹

海豹遮陽傘

貝殼帳蓬

97

童話歷險記

當小動物們闖進童話世界會變成什麼呢？
這裡除了公主，還有很多其他形象。

抓住帽子和衣服的特徵，就能畫出各具特色的童話人物。

城堡裡的公主

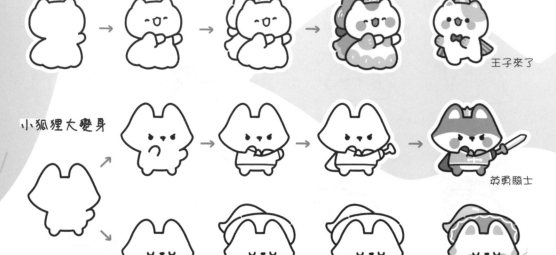

王子來了

小狐狸大變身

英勇騎士

白狐女巫

小羊燈神

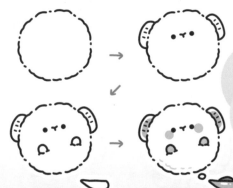

獨角獸長髮公主

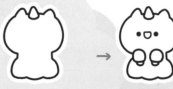

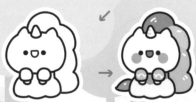

角色變變變

沙發椅 → 沙發國王

王冠加上鬍鬚就是標準的國王裝扮。

番茄

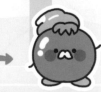

番茄小矮人

仙人掌飛俠

睡美鹿

美人魚貓

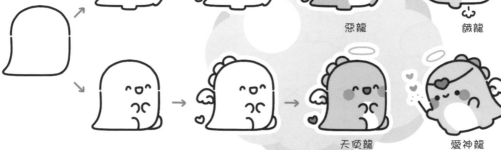

暖色表現善良小龍，冷色表現壞壞小龍。

小龍超級忙

惡龍　　餓龍

天使龍　　愛神龍

逃跑的公主

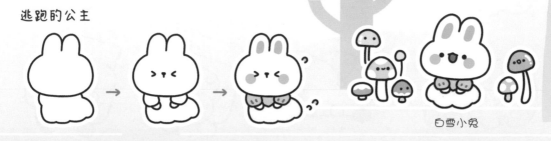

白雪小兔

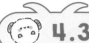
晚安，小動物 夜深了，小可愛們紛紛進入夢鄉，偷偷記錄下它們超萌的睡姿吧！

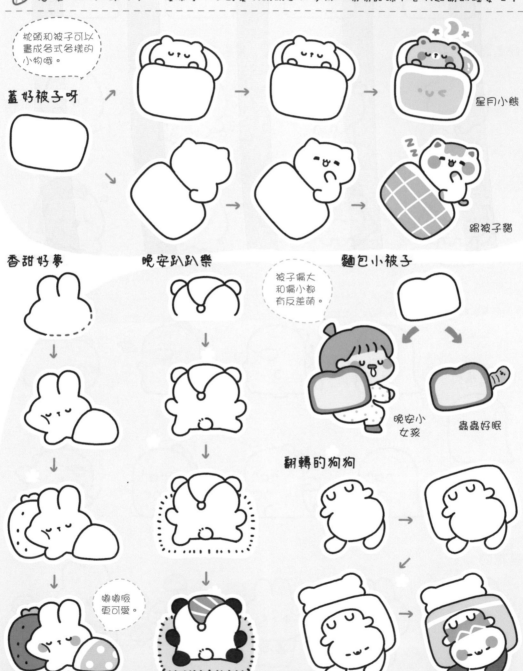

枕頭和被子可以畫成各式各樣的小物哦。

蓋好被子呀

星月小熊

踢被子貓

香甜好夢　　　**晚安趴趴樂**　　　**麵包小被子**

被子偏大和偏小都有反差萌。

晚安小女孩

蟲蟲好眠

翻轉的狗狗

嘟嘟嘴更可愛。

邊吃邊睡的牛牛

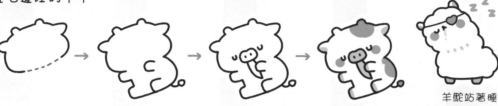

羊駝站著睡

安眠小樹懶

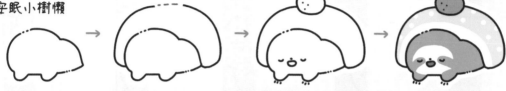

別搶被子呀

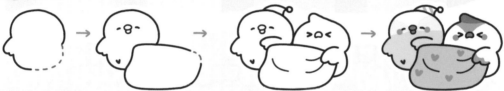

松鼠呼呼大睡

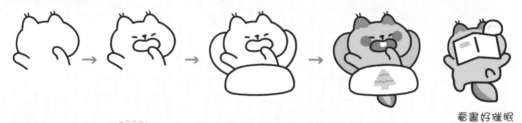

看書好催眠

晚安吊床

吊床也是不錯的入睡選擇。

好睏好睏呀

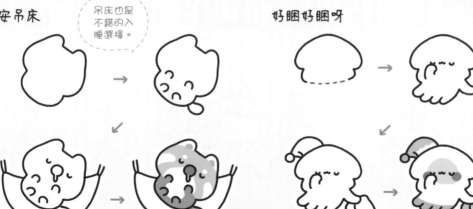

🎀 啊！被夾住了！

使用一切可以「夾」的道具和小動物互動。

> 讓小動物的身體拉伸或壓縮。

筷子夾一切

夾小狗

夾肉丸

> 腹部小小的線條變形，讓萌物顯得柔軟。

貓貓滑走

貓貓拉長

夾住耳朵啦

> 弧線表現腹蛋被擠壓。

知識的夾擊

夾心豹豹

全都夾起來

夾小雞點心

夾住白熊

夾起星星幽靈

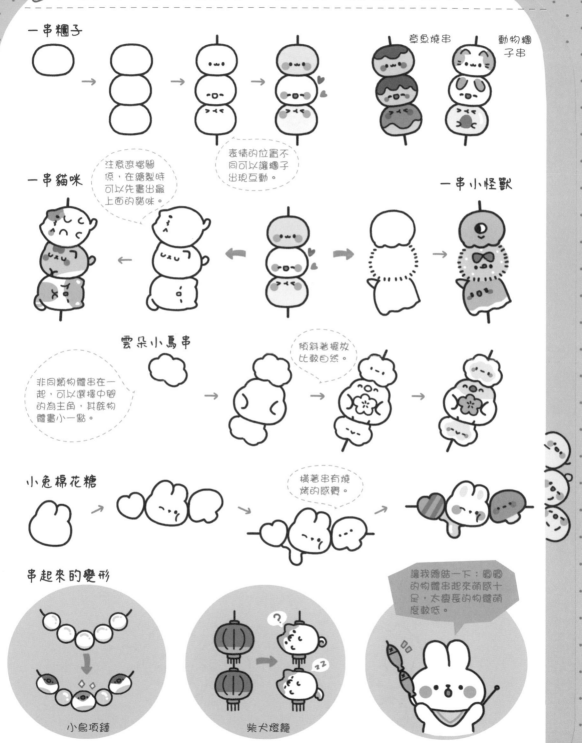

一串糰子

章魚燒串　　動物糰子串

表情的位置不同可以讓糰子出現互動。

一串貓咪

注意遮擋關係，在繪製時可以先畫出最上面的貓咪。

一串小怪獸

雲朵小鳥串

傾斜著擺放比較自然。

非同類物體串在一起，可以選擇中間的為主角，其餘物體畫小一點。

小兔棉花糖

橫著串有燒烤的感覺。

串起來的變形

讓我總結一下：圓圓的物體串起來萌感十足，太瘦長的物體萌度較低。

小鳥項鍊　　　　柴犬燈籠

海豹午睡吧

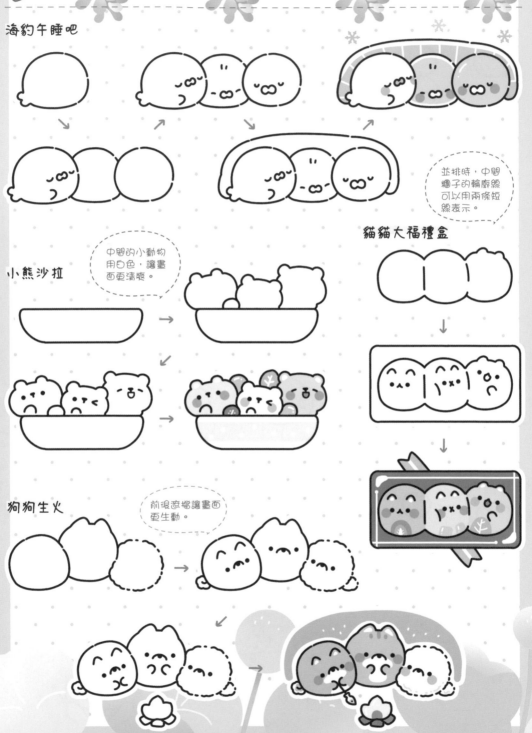

並排時，中間糰子的輪廓線可以用兩條短線表示。

貓貓大福禮盒

小熊沙拉

中間的小動物用白色，讓畫面更清爽。

狗狗生火

前後遮擋讓畫面更生動。

 窩在角落很安心　　在角落疊起來，讓畫面顯得俏皮又好玩。

俯視視角從上往下畫，仰視視角從下往上畫。

疊疊樂

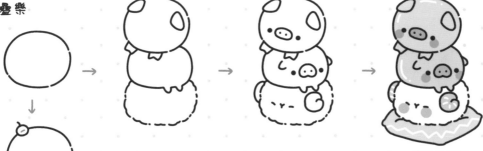

糰子疊疊樂

球球冰淇淋

摘星星吧

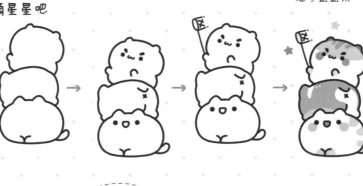

好重好重

中間物體大一點顯得更有分量。

在角落疊起來

行李箱裝不下

午休的靠墊

終於跟大家在一起

超萌疊疊樂 盡情地堆疊在一起吧！誰要當第一個呢？

三個糰子堆起來最穩定啦。

在看什麼呢

三大球綿綿冰

畫食物就用清爽的淺色。

無尾熊家族　　　　飯糰滾滾　　　　堆在哪裡

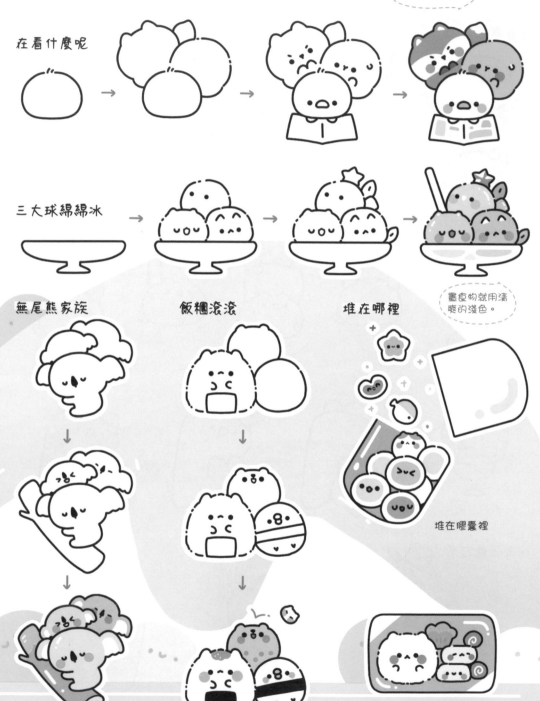

堆在膠囊裡

堆在便當裡

狗狗珍珠茶飲

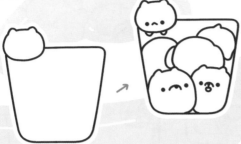

手機裡的貓

在封閉圖形裡堆滿小動物，真是超級熱鬧。

沙漏世界

沙漏裡的文具

沙漏裡的糰子們

早點出籠

將萌物與現實物品結合，既可愛又有生活感。

一串氣球

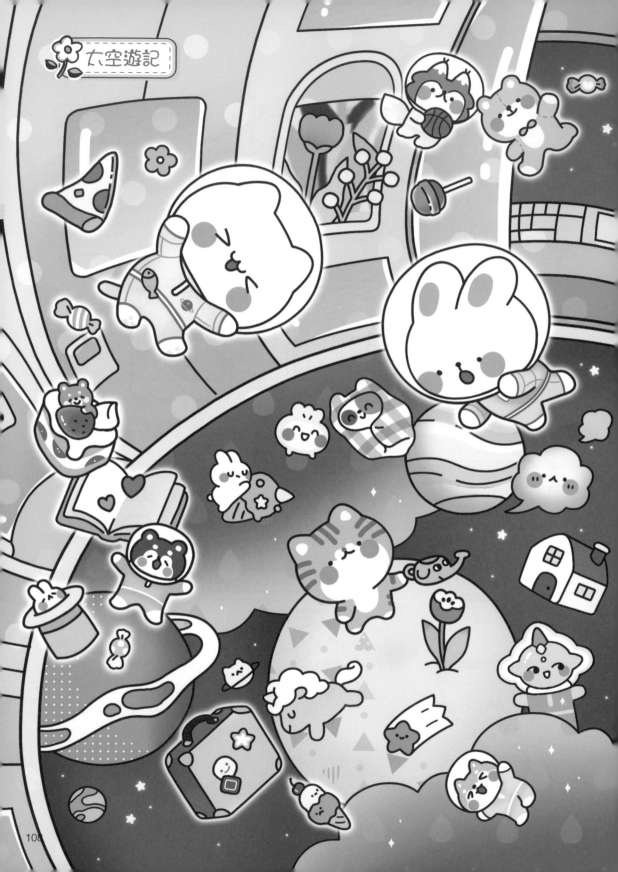

Chapter 5

暖萌甜的奇思妙想

探索了各種萌物的畫法後，來畫畫人物吧！還有兩三筆
就能讓畫面更加生動的小技巧等你來學習。一起進入奇
思妙想的時間吧！

 5.1 可愛達人登場 仔細觀察人物,並抓住最能體現特點的五官、動作或髮型,就能畫好人物造型了。

 Q萌頭像庫 還沒選好新頭像?不如自己動筆畫出專屬頭像吧!

無論是畫哪種主題的頭像,將Q萌頭像放中間,再加上簡單的純色背景就可以了。

動物頭像　　　人物頭像　　　風景頭像　　　搞怪頭像

萌貓頭像

小黃雞頭像

狗狗頭像

可愛女孩頭像

狗狗頭像

按讚頭像

看煙火頭像

古裝頭像

自拍頭像

幸運雲朵頭像

在頭像和背景上加上節日元素,氛圍感就出現了!

如果想和小夥伴擁有「同款」頭像，就試著畫出互動或類似的構圖吧。

相同款式 雙人的頭像在造型、動作上有相似或相同的特點。

親密互動 雙人的頭像可以連起來看！可以畫出親密的互動行為。

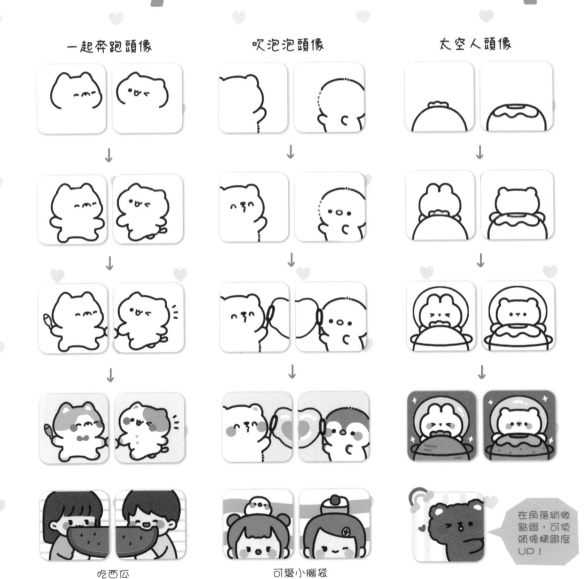

一起奔跑頭像　　　吹泡泡頭像　　　太空人頭像

吃西瓜　　　可愛小腦袋

在角落稍微點綴，可使頭像精緻度UP！

可愛的小腦袋

在基礎的臉型上，嘗試為人物搭配上趣味造型吧。

加上小配飾就能讓人物個性十足。

正面小腦袋

 → →

耳朵的位置下移一點更可愛。

 →

側面視角可以畫出鼓鼓的腮幫肉。

半側面小腦袋

 → →

增加可愛度的小配飾

蝴蝶結

創意髮箍

搞怪帽子

乳牛女孩

頭套大一點更顯臉小，同時不用畫耳朵。

還可以搭配不同的生肖頭套哦！

草莓男孩

炸蝦君

包子貓

便便同學

食物、動物和房屋都可以變成頭套！小動物戴上其他動物造型的頭套還可以偽裝身份。

頭套小動物

橘子豬

布丁企鵝

青蛙熊

 ## 情緒爆發啦 豐富的情緒變化能讓人物更加活靈活現！

可以透過五官造型畫出不同程度的情緒。

想要畫出誇張的表情，就要加大五官變化的強烈程度。

委屈　→　傷心　→　超級難過　→　痛哭流涕

情緒爆發中

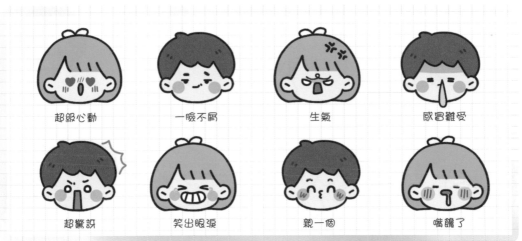

超級心動　　一臉不屑　　生氣　　感冒難受

超驚訝　　笑出眼淚　　親一個　　嘴饞了

情緒小劇場

超級生氣

謝謝你

失敗的一天

馬到成功

真尷尬

考試失利

覺得困惑

心動的感覺

 百變女孩 每位女孩都擁有日常的、勇敢的、詼諧的、幽默的...
百變樣貌，來為女孩們設計更多的造型吧。

給女孩裝扮上特色服裝、造型和合適的小道具。

偵探女孩

 → → → →

犯人就是你

漢服女孩

 → → →

古代妝容

海洋公主

 → →

透明感的上色效果很適合海洋主題。

奔跑公主

公主裙要用波浪線畫出泡泡袖。

 → →

可愛擬人角色

結合原物品的形狀和顏色特點，來妝點人物的造型。

女巫帽擬人

奶茶擬人

雨傘擬人

少女與花的搭配就是夢幻組合，激發滿滿的少女心。

發揮想像力，改變花朵的大小，讓花朵成為最好的造型道具。

花花集合

先畫出花蕊，再畫外層花瓣。

向日葵

玫瑰

雛菊

花香撲鼻

最喜歡花了

花朵頭飾

心花怒放

頭頂的花朵跟身體一同傾斜會比較自然。

服裝上畫花卉圖案或碎花都很可愛。

精緻花環

花花衣服

花朵妝容

☀ 快點出來玩

畫出關鍵的場景，就能記錄下和朋友們外出時的活動了。

如果覺得畫人物有難度，也可以直接用小動物形象來代替自己哦！

出門等車

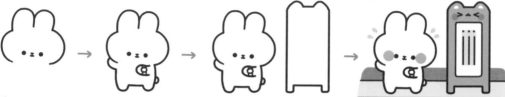

購物趣

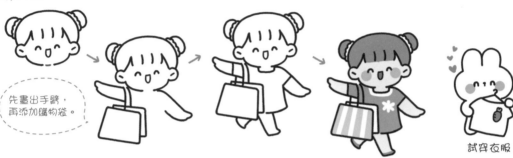

先畫出手臂，再添加購物袋。

試穿衣服

吃速食吧

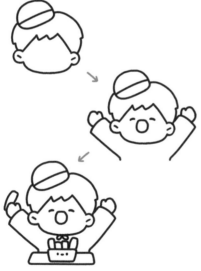

在嘴角上畫出食物殘渣更有趣。

喝奶茶

喝大杯的才滿足。

一起逛街

購物小圖案

購物袋

信用卡

消費

更多活動

做美甲

看展覽

去公園划船

露營

釣魚的下午

看電影

3D眼鏡

來拍照吧

俯拍有110公分

拍出長腿照

去野餐

選擇側視角度畫
坐姿更容易。

117

 5.2 將美好定格 在塗鴉上多添加幾筆，普通的圖案也會變得有魅力，成為被定格的美好。

框起來畫 試著幫圖案加個框，效果會更加完整！

 →

邊框的外型可以千變萬化，為圖案加框時須留意構圖！

 對角線構圖

 破框構圖

 多角度構圖

 中心構圖

圓形框

 → →

在幾何框的基礎上稍加變形，發揮創意。

貓咪水晶球

 → →

小怪獸掛飾

方形框

 → → →

底片框

半圓框

 → → →

罩蓋框

 快樂仙人掌

 郵票框

 飄帶框

 ## 多變的拍立得照片

用手繪拍立得照片來記錄生活的美好吧！

用兩個方形就能畫出拍立得照片，是超適合用在手帳的圖案畫法。

賣萌拍立得照片

 → → →

抓拍拍立得照片

 → → →

紀念美食

 → → →

風景美好

 → → →

將框塗成彩色更加時尚！

在框的部分還可以畫情塗鴉心情和日期！

拍立得照片繪製小技巧

人物居中，做出簡單動作。

美食可以選取多角度，也可以截取局部突顯質感。

遠景更能呈現風景的美麗。

 可愛的簡單背景 邊框加上簡單背景，簡筆畫就華麗變身為插畫了！

簡筆畫只需添加簡單背景，就變成惹人喜愛的小插畫。背景的添加方式有三種。

平鋪背景

環繞背景

場景背景

可愛早餐

貓咪超人

先塗主體物顏色，再搭配背景顏色。

熱情夏威夷

三隻小兔

不知道畫什麼背景時，就畫百搭的小碎花吧。

春天去賞花

快樂星球

帽子控

小鳥坐公車

你也很可愛

可以直接用高光筆在背景添加裝飾細節。

121

5.3 再萌一點　簡筆畫竟然可以這樣萌？快來學習可愛的進階課程。

 暖暖放映室　想畫出讓人心頭一暖的溫馨小畫，試著添加各種愛心吧！

把愛心畫大一點，它就從小鈴鐺變成了溫暖感十足的道具！

愛心發射

暖暖時刻

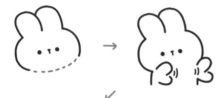

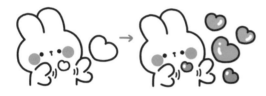

愛心膠帶

接住愛心

暖心小熊

添加陰影就能讓物體變立體。

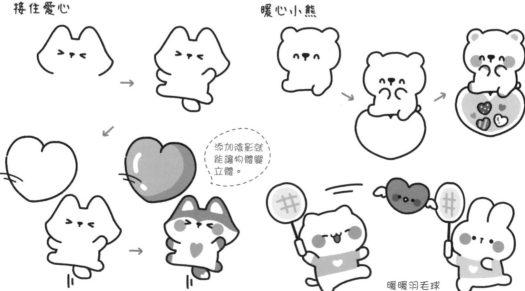

暖暖羽毛球

比個心吧

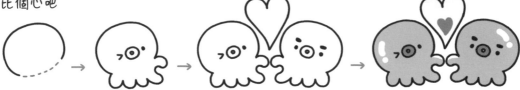

愛的抱抱

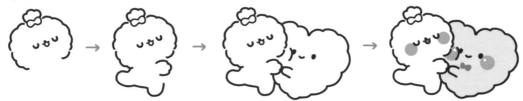

一「箭」傾心　　畫一個愛心　　　彈力遊戲

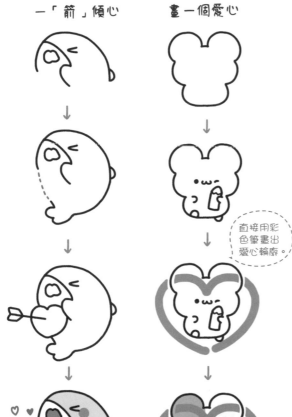

直接用彩色筆畫出愛心輪廓。

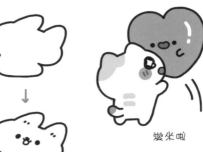

螢米啦

烤愛心

心碎現場

 讓我戳一下　看見小動物軟軟的臉頰就想戳一下！

 藉助手指和小動物進行互動，會讓人覺得非常有彈性哦！

拍拍頭

 →

 →

捏捏臉

 →

 →

要乖哦

 → → →

戳一下

 →

按摩小肚子

用短弧線表現擠出的臉頰肉。

舉一反三，動物爪子和人的互動也相當有趣。

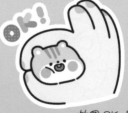

比個 OK！

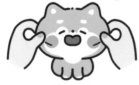

雙手捏臉

按住別動

摸摸臉

磨蹭臉

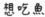 **想像時間** 不用開口，畫出來，用圖案表現心中所想。

在氣泡裡畫出逗趣的思考畫面，能讓整體畫面更生動！

想吃魚

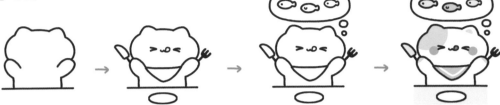

快點長大吧

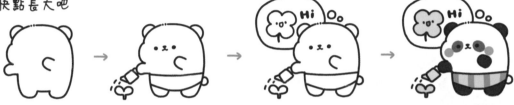

飛一般的速度

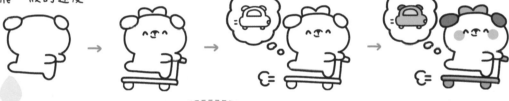

蘑菇帽子

可以畫出觀察後聯想的內容，畫更具互動感。

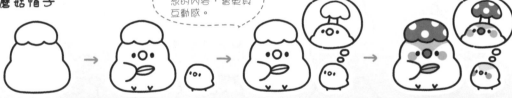

一場海豹雨

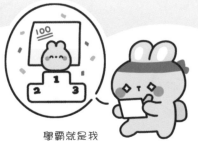

學霸就是我

浪漫夕陽

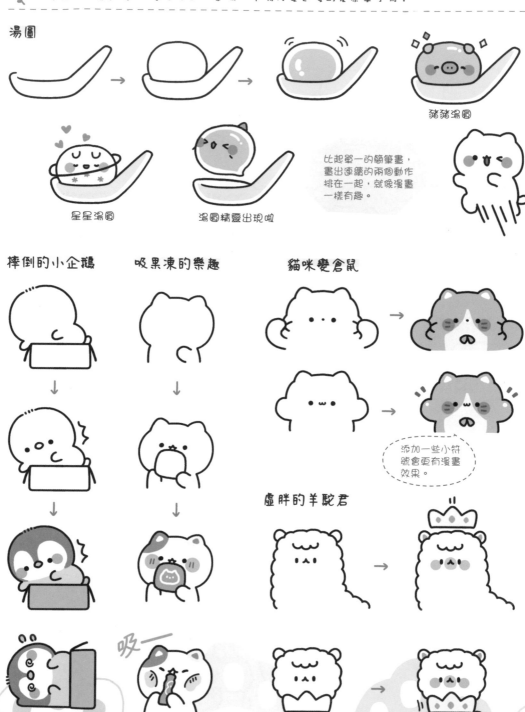

湯圓

豬豬湯圓

星星湯圓

湯圓精靈出現啦

比起單一的簡筆畫，畫出連續的兩個動作排在一起，就像漫畫一樣有趣。

棒倒的小企鵝　　吸果凍的樂趣　　貓咪變倉鼠

添加一些小符號會更有漫畫效果。

虛胖的羊駝君

吸一

跳起來吧

多角色的小劇場可以讓他們交換動作！

蓬鬆的貓咪

誰是大野狼

嗷！

實驗有風險

小幅度的動作變換可以在同一個身體輪廓裡進行。

Boom！

看不見啦

改變角色的空間關係是畫小劇場的好方法。

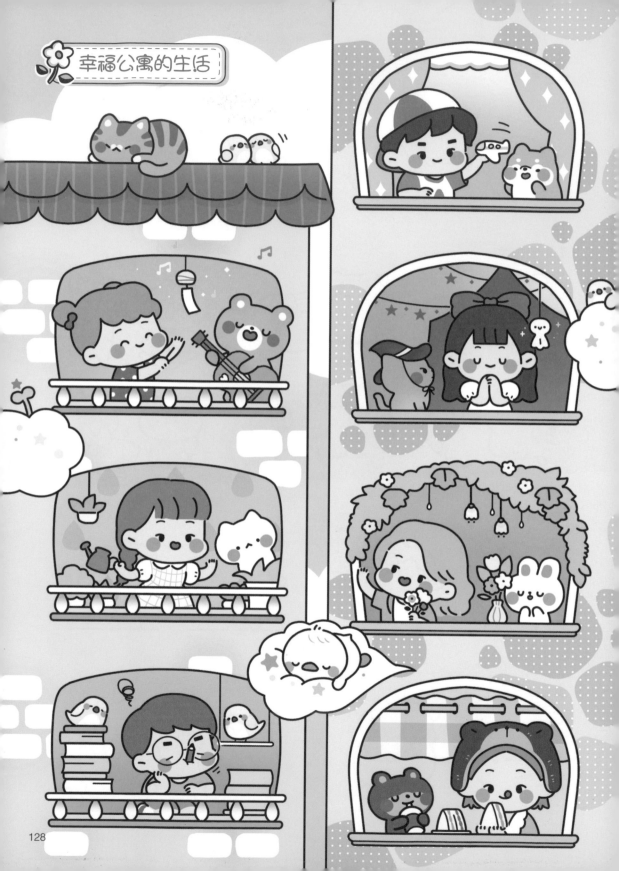